푸드스타일리스트
어떻게
되었을까
?

꿈을 이룬 사람들의 생생한 직업 이야기 42편

푸드스타일리스트 어떻게 되었을까?

1판 1쇄 찍음 2022년 05월 13일
1판 2쇄 펴냄 2023년 03월 31일

펴낸곳	㈜캠퍼스멘토
책임 편집	이동준 · 북커북
진행 · 윤문	북커북
연구 · 기획	오승훈 · 이사라 · 박민아 · 국회진 · 윤혜원 · ㈜모야컴퍼니
디자인	㈜엔투디
마케팅	윤영재 · 이동준 · 신숙진 · 김지수 · 김수아 · 김연정 · 박제형 · 박예슬
교육운영	문태준 · 이동훈 · 박홍수 · 조용근 · 황예인 · 정훈모
관리	김동욱 · 지재우 · 임철규 · 최영혜 · 이석기
발행인	안광배

주소	서울시 서초구 강남대로 557 (잠원동, 성한빌딩) 9층 (주)캠퍼스멘토
출판등록	제 2012-000207
구입문의	(02) 333-5966
팩스	(02) 3785-0901
홈페이지	http://www.campusmentor.org

ISBN 979-11-92382-01-2 (43600)

현직
푸드
스타일리스트들을
통해 알아보는
리얼 직업
이야기

푸드스타일리스트
어떻게

How did they become
Food Stylists?

되었을까?

CampusMentor
캠퍼스멘토

"
도움을 주신
푸드스타일리스트들을
소개합니다
"

푸드판타지 대표
유한나 푸드스타일리스트

- 현) 푸드판타지 대표
- 현) 푸드판타지 푸드스타일링 아카데미 대표
- 현) 한국 식공간학회 이사
- 현) (사) 한국 푸드코디네이터협회 상임이사
- 2018 한국 호주 램배서더 선정
- 경기대학교 식공간연출학과 박사
- 경기대학교 식공간연출학과 석사
- 경기대학교 디자인공예학부 학사
- 前 (사) 한국 식공간학회 편집이사
- 前 한국제분협회 자문위원
- 前 한돈 명예홍보대사

TV드라마 푸드스타일링
고영옥 푸드스타일리스트

- 현) 초록찬장 푸드스타일링 스튜디오 대표
- 한국호텔관광전문학교 테이블코디네이터 강사
- 서울과학기술대학교 도자문화학과 세라믹코디네이션 교수
- 전주대 국제한식조리학교 푸드스타일링, 식공간, 푸드디렉터 강사
- 한국조리사관 전문학교 식공간 연출학부 겸임 교수
- 홍익대학교 대학원 색채전공 석사과정 수료

라이프 스타일리스트(Life Stylist)
양현서 대표

- 현) Life Styling Studio
 (양상의 키친스토리 : www.yangsangstyle.com) 대표
- 푸드스타일링 교육기관(푸드디자인) 푸드스타일링 과정
 수료
- 이화여자대학교 부설 Food & Culture Academy 테이블
 코디네이터 과정 수료
- 일본 도쿄 무사시노 조리사 전문학교 고도 조리경영과
 졸업
- 전남 예술고등학교 조소과 졸업
- 일본 도쿄 무사시노 조리사 협회 전문 조리사 면허 취득
- 일본 도쿄 무사시노 조리사 협회 카이세키 요리대회
 동상 수상

요리연구가 '리카쿡' 대표
리카 푸드스타일리스트

- 현) 리카쿡 대표
- ELX F&B (주) 이사 /C.C.O[Chief Creative Officer]
- 외식컨설턴트, 쿠킹클래스 강사
- 현대백화점 문화센터 스타강사
- 일본 홈메이드협회 정식사범
- 일본 푸드라이센스 국제협회 (FBLJ) 일본요리
 연구가/ 푸드스타일리스트 /강사
- 벤츠, 삼성, 현대, 오뚜기, 한샘, 펩시코리아, 서울우유,
 키엘 등 다수의 기업체 행사주관
- KBS 생생정보, MBC 기분좋은날, SBS생활경제 등
 100회 이상 TV방송 출연
- '후와후와', '동백도시락' 등 다수의 외식브랜드 컨설팅

제품광고 전문 푸드스타일링
양희재 푸드스타일리스트

- 현) '스위티팝' 회사 대표
- 광고 분야 푸드스타일링 전문 진행
- 상품 패키지나 포스터 CF, 영상 등 광고에 푸드스타일링
- 방송통신대학 영양학과 졸업 (푸드스타일리스트 병행)
- 2005년 푸드스타일리스트 입문 - 푸드스타일리스트 과정
 수료
- 유아교육과 전공
- 동원 양반 만두, 사조대림 바지락 순두부찌개 양념,
 샘표 밀푀유나베 육수, 프릴 주방세제 등 다수

푸드카빙 명장
오예린 푸드스타일리스트

- 현) 오예스타일링 대표
- 현) (사)한국카빙데코레이션협회 푸드카빙 명장
- 현) 대한민국푸드카빙명장배대회 심사위원장
- 현) (사)한국카빙데코레이션협회 푸드카빙 자격검정
 심사위원장
- 현) 농림수산식품교육문화정보원 식품산업진로체험 멘토
- 현) 은평메디텍고등학교, 송곡관광고등학교 등 다수
 푸드카빙강사
- 영남대학교 일반대학원 외식산업경영전공 석사 과정
- TASTY9, 고디바, 타이거슈가, 사옹원 등 다수 외식업체
 광고 푸드스타일링
- 제 15회 한국푸드코디네이터기능경기대회
 푸드그랑프리직종 고용노동부장관상 수상 외 다수
- 「수박카빙마스터」 교재 저자

이 책의 구성

Chapter 2

푸드스타일리스트의 생생 경험담

Chapter 3

예비 푸드스타일리스트 아카데미

CHAPTER

| 1 |

푸드스타일리스트,

어떻게
되었을까
?

푸드스타일리스트란?

푸드스타일리스트[Food Stylist] 란

요리에 예술적인 감각뿐만 아니라 맛과 멋 그리고 식공간까지 만들어내는 금손!
그들을 우리는 푸드스타일리스트 혹은 푸드코디네이터라고 부른다.

아무리 요리를 잘 만든다고 해도 그 요리가 먹음직스럽게 보이지 않는다면 사람들은 손이 쉽게 가지 않을 것이다. 잡지나 방송과 같은 매체를 통해 그 요리를 소개할 경우, 더욱 그러하다, 이때 맛있는 요리를 더욱 맛있게, 멋있게 만드는 사람이라고 할 수 있다. 이를 위해 테이블 공간의 분위기를 변화시키고, 어울리는 소품으로 아름답게 꾸미는 일을 한다. '테이블코디네이터'라고도 불리는 이들은 사회적 교류와 대화의 장으로서 중요성을 더해 가는 테이블 공간을 그 목적과 기능에 맞는 공간으로 디자인하고 연출·조정하는 일을 하게 된다.

푸드스타일리스트는 테이블 공간을 연출하고, 조리사가 만든 요리의 특징을 고려하여 어울리는 그릇에 담는다. 요리만을 전담하는 조리사가 따로 있을 수 있으나, 계획한 음식을 조리도 하고, 보기 좋게 담는 일까지 푸드스타일리스트가 하기도 한다. 테이블 주변에 어울리는 소품을 놓고, 전체적인 음식과의 조화가 잘 이루어졌는지를 확인한다. 의도와 맞지 않는 경우 소품의 위치를 재배치하거나 변경한다. 방송 프로그램이나 영화, 잡지, 광고 등에서 재료의 특성을 최대한 살려 음식이 카메라 앞에서 최상의 아름다움을 보일 수 있도록 연출하며, 최근 많이 생겨나는 외식업체에서 메뉴의 특성과 색상을 고려하여 메뉴를 개발한다. 이에 어울리는 소품을 준비하는 것도 모두 푸드스타일리스트의 할 일이다.

출처: 직업백과

■ 푸드스타일리스트 업무

• 국내외 요리, 식기, 소품, 인테리어 등의 관련 자료를 수집하고 분석한다.

• 요리의 특성과 의뢰자가 원하는 구성에 맞춰 테이블 공간을 연출한다.

• 조리된 요리의 특징을 고려하여 어울리는 그릇에 담고, 테이블 주변에 적절한 소품을 배치한다.

• 전체적인 세팅과 음식의 조화가 잘 이루어졌는지 확인한다.

• 카메라에 담기는 구도를 확인하고 사진작가 및 스텝들과 협의하며, 의도와 맞지 않으면 소품의 위치를 재배치한 후 촬영한다.

• 촬영이 끝난 후 소품을 정리·정돈한다.

• 외식업체에서 메뉴를 개발하거나, 메뉴에 어울리는 소품을 준비한다.

• 구성에 알맞은 요리를 직접 준비하기도 한다.

출처: 직업백과

푸드스타일리스트의 직업 전망

◆ 푸드스타일리스트 직업 전망

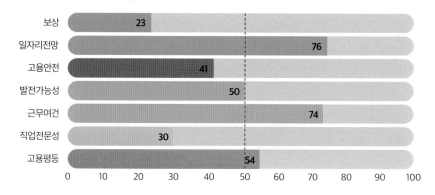

보상	23
일자리전망	76
고용안전	41
발전가능성	50
근무여건	74
직업전문성	30
고용평등	54

0　10　20　30　40　50　60　70　80　90　100

　향후 5년간 푸드스타일리스트의 고용은 현 상태를 유지하거나 다소 감소할 전망이다. 푸드스타일링은 방송이나 잡지 촬영, 식당 메뉴 개발, 식공간 연출 외에도 음식 품평, 파티 연출 등 다양한 분야와의 접근이 가능하다는 점에서 매력적인 분야로 관심을 받아왔다. 하지만 경제 불황에 따른 외식업계의 어려움과 잡지 등의 광고업계에서의 활동이 축소되면서 처음 이 직업이 생겨났을 때보다 일자리의 증가를 크게 기대하기는 어려울 것으로 보인다. 다만, 식품이나 건강에 관한 관심이 증가하면서 이와 관련된 스타일링 영역은 꾸준할 수 있으나 신규 메뉴 개발의 축소, 외식업체의 감소 등으로 예전과 같은 일자리의 확대는 어려울 전망이다.

　푸드패키지 개발, 식품 관련 디자인, 메뉴 개발, 공간 디스플레이, 식품 리서치, 외식산업 분석 등 다양한 분야에 관여하여 제품이나 영상 혹은 이미지들을 만드는 업무로 확장되고 있다. 푸드스타일리스트는 푸드코디네이터, 푸드디렉터, 요리연구가, 파티플래너, 케이터링, 메뉴 개발, 테이블코디네이터, 푸드컬럼리스트, 푸드에디터, 푸드컨설팅, 푸드사업가 등으로 활동 영역을 넓히고 있으며 세분화, 전문화되는 추세다. 대부분이 여성들 위주이지만 요즘은 남자들도 많이 공부하고 있다. 활동 분야가 다양한 만큼 보수도 차이가 크다.

출처: 워크넷 직업정보

푸드스타일리스트의 주요 업무능력

◆ 업무수행능력 중요도

중요도	업무수행능력	설명
99	창의력	주어진 주제나 상황에 대하여 독특하고 기발한 아이디어를 산출한다
98	정교한 동작	손이나 손가락을 이용하여 복잡한 부품을 조립하거나 정교한 작업을 한다
82	판단과 의사결정	이득과 손실을 평가해서 결정을 내린다
78	물적자원 관리	업무를 수행하는데 필요한 장비, 시설, 자재 등을 구매하고 관리한다
68	서비스 지향	다른 사람들을 돕기 위해 적극적으로 노력한다
	시간 관리	자신의 시간과 다른 사람의 시간을 관리한다
63	장비 선정	업무를 수행하는데 필요한 도구나 장비를 결정한다
57	시력	먼 곳이나 가까운 것을 보기 위해 눈을 사용한다
54	말하기	자기가 알고 있는 것을 다른 사람에게 조리 있게 말한다
50	공간지각력	자신의 위치를 파악하거나 다른 대상들이 자신을 중심으로 어디에 있는지 안다

◆ 지식 중요도

중요도	업무수행능력	설명
99	디자인	밑그림, 제도와 같이 디자인에 필요한 기법 및 도구에 관한 지식
96	식품생산	식용을 위해 동물이나 식물을 기르고 수확물을 채취하기 위한 기법이나 필요한 장비에 관련된 지식
94	예술	음악, 무용, 미술, 드라마에 관한 지식
92	상품 제조 및 공정	상품의 제조 및 유통을 효율적으로 하는 데 필요한 원자재, 제조공정, 품질관리, 비용에 관한 지식
91	고객서비스	고객에게 서비스를 제공하는데 필요한 지식 (고객의 욕구평가, 고객의 만족도 평가, 서비스 기준 설정 등)
83	영업과 마케팅	상품이나 서비스를 판매하거나 촉진을 하는 것에 관한 지식 (마케팅 전략, 상품의 전시와 판매기법, 영업관리 등)
76	심리	사람들의 행동, 성격, 흥미, 동기 등에 관한 지식
75	사회와 인류	집단행동, 사회적 영향, 인류의 기원 및 이동, 인종, 문화에 관한 지식
58	의사소통과 미디어	말, 글, 그림 등을 이메일이나 방송매체를 통해 전달하는 것에 관한 지식
55	교육 및 훈련	사람을 가르치고 훈련하는 데 필요한 방법 및 이론에 관한 지식

출처: 커리어넷

푸드스타일리스트의 자질

──────○── 어떤 특성을 가진 사람들에게 적합할까? ──○──────

- 요리에 대한 전문적 지식과 요리 능력, 기본적인 테이블 매너, 음식과 소품의 장식 능력, 음식의 다양한 물리적, 화학적 변화에 대한 지식과 이해가 요구된다. 또한 미적 감각과 색채감각 역시 갖추고 있으면 유리하다.
- 요리와 가장 잘 어울리는 그릇과 소품 등을 찾아낼 수 있는 안목과 상황에 따라 쉽게 변할 수 있는 촬영 조건에 유연하게 대처할 수 있는 재빠른 판단 능력과 대처 능력이 요구된다.
- 꾸준한 조사와 연구를 통해 새로운 아이디어를 제시할 수 있어야 한다.

출처: 커리어넷

푸드스타일리스트와 관련된 특성

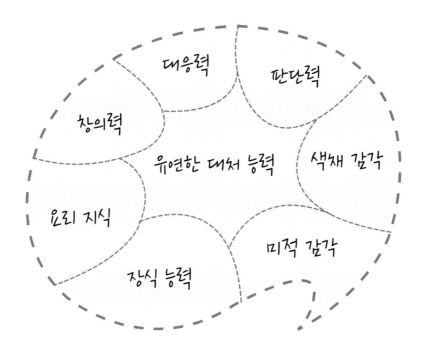

창의력

대응력

판단력

유연한 대처 능력

색채 감각

요리 지식

미적 감각

장식 능력

푸드스타일리스트가 되려면?

미술학이나 식품영양학을 전공하고 푸드스타일리스트로 일하는 사람들이 있으나 반드시 요리 관련 학교를 나오거나 미술을 전공해야 하는 것은 아니다. 다만 다양한 음식에 대해 알고 창의성과 색채 감각, 이벤트 연출 감각, 인테리어 감각 등 다방면에 능력이 있다면 일하는 데 유리하다. 그리고 기획력과 콘텐츠, 그리고 영상을 다룰 수 있는 능력, 글 쓰는 능력도 갖추면 좋다. 특히 요리를 대상으로 하므로 요리에 관한 애정이 무엇보다 필요하며, 요리와 잘 어울리는 그릇, 소품을 찾아낼 수 있는 눈과 촬영 조건에 적절히 대처할 수 있는 판단 능력이 필요하기 때문에 요리를 이해할 수 있어야 한다.

따라서 그 요리가 어떤 식품 문화를 바탕으로 하는지에 대해 사전 지식을 갖추어야 한다. 최근 푸드스타일리스트를 양성하는 학과 및 사설 교육기관이 속속 생겨나고 있으므로 이런 교육기관을 통해 교육을 받을 수 있다. 요리에 대한 이해가 기본이므로 조리사자격증을 따놓으면 도움이 되며, 테이블 스타일링기법, 식사매너 등도 익혀두는 게 바람직하다. 테이블매너, 꽃꽂이, 예쁜 그릇과 소품을 고를 줄 아는 미적 감각을 기르고 기초적인 음식 조리법을 익혀 놓아야 한다. 이를 위해 일하면서 틈틈이 국내외 요리, 식기, 소품, 인테리어 등의 관련 자료를 수집하고 분석하는 일도 게을리해서는 안 된다.

행사 준비와 사진 촬영을 위해 며칠 밤을 새우기도 하며, 현장에서 작업할 그릇 등 각종 소품을 싸 들고 다녀야 하므로 건강관리도 중요하다. 평소에 인테리어가 잘 되어 있는 음식점을 방문하여 식공간을 볼 수 있는 눈을 높이고, 음식과 공간연출의 관계를 관심 있게 보는 눈을 키우는 것도 좋은 방법이다.

■ 정규 교육과정

푸드스타일리스트가 되기 위해서는 전문대학이나 대학교의 조리 및 식품영양 관련학과나 미술 관련학과를 졸업하는 것이 유리하다.

■ 직업 훈련

대학 부설 기관 또는 사설 요리학원에서 푸드스타일리스트가 되기 위한 교육과 훈련을 받을 수 있다.

■ 입직 및 취업방법

　프리랜서 푸드스타일리스트로 활동하면서 신문이나 잡지의 요리 코너, CF, 전문 요리 서적, TV 요리 프로그램이나 영화 속 요리의 스타일링 등을 담당하거나, 파티 및 행사 등에 콘셉트와 취향 그리고 분위기에 맞는 다양한 메뉴와 테이블 세팅 그리고 공간 스타일링 등을 하기도 한다. 또한, 레스토랑의 메뉴 개발 또는 대중에게 테이블 매너 등의 강연을 할 수도 있다.

■ 관련 자격증

　푸드스타일리스트가 되는 데 필요한 국가 공인 자격은 없다. 민간 자격으로 세계음식문화연구원에서 시행하는 푸드코디네이터 자격증이 있으나 푸드스타일리스트가 되기 위해 반드시 필요한 자격은 아니다.

◆ 푸드코디네이터 자격증

구분	시험
푸드코디네이터 자격분야: 푸드스타일리스트(KFCA주관) 파티플래너(KFCA주관)	3급,2급: 연령/성별/학력/경력 - 제한 없음 1급: 2급 이상 취득 후, 일정 기간 경력 보유자 1차 필기시험: 객관식 4지 선다형(평균 60점 이상 합격) 2차 실기시험: 실무 위주 평가(평균 60점 이상 합격) ※참고서적: 푸드코디네이터 길라잡이, 양향자의 푸드코디네이터 아트

출처: 직업백과/ 커리어넷/ 세계음식문화연구원

체력, 열정, 성실, 인내, 중요한 4가지 자질입니다.

촬영 준비부터 진행까지 굉장히 고강도의 노동력을 요구하기에 가장 중요한 건 체력과 열정이에요. 그리고 성실함과 인내력이죠. 기본적으로 푸드스타일리스트라면 꼭 필요한 4가지 요소이기에 항상 강조하는 부분입니다.

호기심과 미적 감각이 필요하죠.

새로운 것에 대한 호기심과 관심이 매우 필요합니다. 아름다운 것을 동경하고 미적인 감각을 키우는 것이 중요하고 그러기 위해서는 꾸준히 센스를 만들어가는 작업도 필요합니다. 평소에 전시회, 박람회, 패션쇼, 잡지처럼 시각적으로 훈련할 수 있는 작업이 도움이 됩니다. 또한, 어떠한 음식이나 상품에 대한 스타일링 요청이 들어오면 그 음식을 회사로부터 직접 전달받는다는 건 어려운 일이에요. 그래서 촬영 스튜디오에서 음식을 똑같이 만들어 낼 수 있는 재현 능력이 기본적으로 필요하죠. 또한, 여러 회사를 거쳐 작업이 진행되기 때문에 사람들을 만나는 일이 많아 내성적인 성격보다는 외향적인 성격이 요구됩니다.

톡(Talk)!
리카

적성과 창의력과 더불어
부단히 도전하는 자세가 필요해요.

제일 중요한 건 본인의 적성에 잘 맞아야 합니다. 이 일은 상당히 큰 노력을 요구하는 일이어서 쉬운 분야는 절대 아닙니다. 장시간 서서 일해야 할 때도 많이 있어서 체력도 중요하고, 굉장한 창의성도 요구됩니다. 다양한 요리의 메뉴 개발을 하려면 본인의 경험치도 많이 있어야 하고요. 수많은 지식과 빨리 변화하는 외식시장에서 도태되지 않기 위해서는 언제나 시장조사를 완벽하게 해야 하고, 정보력 또한 많이 가지고 있어야 합니다. 타고난 감각과 창의성으로 자신만의 멋진 메뉴를 여러 조건에 부합해서 많은 사람에게 사랑받는 메뉴와 스타일링으로 만들어내는 일은 쉽지 않은 일이죠. 어떤 일이든 그렇겠지만 은근과 끈기가 있어야하고 꼭 해내고야 말겠다는 도전정신과 노력이 늘 필요합니다.

톡(Talk)!
오예린

늘 배우면서 소통하고 대처하는 능력을 갖춰야 해요.

요리에 관한 지식과 더불어 클라이언트와의 커뮤니케이션과 위기 대처 능력을 중요하게 생각해요. 트렌드도 읽을 줄 알면서 제안도 할 줄 알아야 하죠. 그래서 늘 관심을 두고 배우고 공부하려는 자세가 중요합니다.

원만한 인간관계와 더불어
상황을 파악하는 능력이 중요합니다.

인성과 안목이 중요합니다. 제일제면소 촬영을 하려고 cj본사에 간 적이 있어요. 담당자를 만났는데 오산대학교 촬영 때 일식 교수님의 제자였던 분이었죠. 정말 반가웠고 즐거운 마음으로 작업을 마치고 돌아오는 길에 세상은 넓고도 좁다는 생각이 들었어요. '만약 그 사람과의 관계가 좋지 않은 상태에서 맞닥뜨렸다면 어땠을까'라는 생각도 하게 됐죠. 나의 무심한 언행을 누군가는 기억하고 있다는 생각과 더불어 늘 상대방을 배려하고 존중하며 살아야겠다고 생각했어요. 또한 어떤 상황이 발생할 때 어떤 각도에서 바라보느냐에 따라 큰 차이가 나거든요. 상황에 따라 중요도와 시급성을 파악하고 작업하는 것도 중요한 자질이라 여깁니다.

직업적 마인드와 의사소통이 중요한 자질이죠.

푸드스타일리스트가 가져야 하는 직업적 마인드와 소통인 것 같아요. 푸드스타일리스트는 단순히 요리를 예쁘게 담는 것이 아니라 의도를 가장 잘 표현해주는 것이 목표라고 생각합니다. 내가 원하는 스타일이 아닌, 광고주와 콘셉트에 맞는 스토리가 있는 연출을 만들어 가는 과정이죠. 그 의도에 맞는 스토리를 정확히 접시에 담아 표현하는 것이 푸드스타일리스트입니다. 그런 과정에서 필요한 스타일링에 대한 소통이 가장 중요하고 필요한 자질 같아요.

내가 생각하고 있는 푸드스타일리스트의
자질에 대해 적어 보세요!

푸드스타일리스트의 좋은 점·힘든 점

| 좋은 점 |

불특정 다수가 제 작품을 감상하죠.

어느 정도의 인지도를 가지게 되면 일은 자동으로 따라온다고 생각하시면 됩니다. 또 제가 작업한 작품들이 C.F나 영화에 등장함으로써 불특정 다수가 저의 작품을 볼 수가 있다는 것도 매력의 하나라고 생각합니다. 제 얼굴은 가려지지만 제 작품이 저의 이름을 달고서 모든 사람에게 오픈되어 있다는 것은, 연예인이 얼굴을 알리는 것과 같은 맥락이라는 생각까지 들 정도니까요.

| 좋은 점 |

다양한 작업으로 인해 재미와 보람을 느껴요.

다양하면서 매일매일 작업이 다르니까 하루하루가 재미있어요. Input 대비 Output이 큰 직업군이라서 매력적이죠. 또한 촬영 후에 의뢰인이 감탄하고 만족해하시면 보람을 많이 느끼죠.

톡(Talk)!
양현서

| 좋은 점 |

성취감도 크고 도전하는 매력이 있어요.

　내가 경험한 만큼 일할 수 있는 게 바로 푸드스타일리스트예요. 힘든 과정도 있지만, 성취감이 매우 커서 항상 도전할 수 있는 매력적인 직업이라고 생각해요. 모든 과정엔 결과가 있잖아요. 푸드스타일리스트로서 가장 큰 매력은 늘 똑같고 반복하는 작업이 없고 새로운 업무의 연속이어서 일하며 새로운 걸 배울 수 있다는 점이에요.

톡(Talk)!
양희재

| 좋은 점 |

자유로우면서 끝없이 성장할 수 있다는 게 매력입니다.

　경력이 쌓이고 노력을 기울이면 무한대로 성장할 수 있는 직업이에요. 일반 직장인처럼 짜여진 일정이 아니기에 자유로울 수도 있고요.

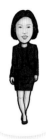

톡(Talk)!
고영옥

| 좋은 점 |
보람과 자긍심이 아닐까요?

어느 정도 기반이 생기면 보수도 일반 직장인보다는 높고, 일에 대한 자부심도 생기고, 인지도가 높아지는 장점이 있습니다. 클라이언트가 만족하여 다시 의뢰할 때 보람과 자긍심도 느끼게 되고요.

톡(Talk)!
리카

| 좋은 점 |
다양한 식재료와 식문화를 접할 수 있죠.

여러 나라의 다양한 식문화를 접할 수도 있고, 수많은 식재료와 조리법을 만날 수 있다는 것이 큰 장점이지요. 유명한 식당, 레스토랑, 카페들을 많이 가서 새로운 메뉴와 스타일도 끊임없이 만들어내고, 고객의 반응도 볼 수 있는 즐겁고 행복한 일이죠. 음식과 인간의 삶은 뗄 수 없는 중요한 관계이니까요. 하면 할수록 재미있고 더 알고 싶은 굉장히 매력적인 일입니다.

| 힘든 점 |
많은 체력을 요구하고 끝없이 배워야 하는 부담이 있죠.

체력이 뒷받침되어야만 할 수 있다는 점이 가장 어려운 점이라는 생각이 듭니다. 약간의 과장을 섞어서 말하자면 3D 직종 중 하나가 될 수도 있다고 보입니다. 수많은 밤샘 작업과 무겁고도 많은 짐을 항상 가지고 다녀야 하기 때문입니다. 또한 음식에서는 항시 냄새가 발생하는데 저는 때로는 10시간 이상 음식에만 매달려 있다 보면 두통까지 유발되곤 하죠. 결국 음식을 만드는 것을 즐기지 않는다면 너무나 어려운 일이 될 수도 있어요. 보기에는 화려해 보이지만, 사실 일을 준비하는 부분은 너무나 고생스럽다는 것과 배울 게 너무 많다는 게 단점입니다. Flower, Table, Food, 도자기, 서양 역사 등, 하면 할수록 밑 빠진 독에 물붓기식으로 끊임없는 자기 계발을 요구하는 일입니다. 자기의 작품이 인정받지 못한다면 그 큰 노력을 하고도 버텨낼 곳이 없습니다. 그리고 아직은 회사가 없이 완벽한 프리랜서로 직접 뛰어다니며 작품을 팔아야 한다는 점도 어렵고요.

| 힘든 점 |
수입이 일정치 않고, 열악한 촬영 현장을 만나기도 합니다.

불규칙한 일이기에 수입이 일정하지 않은 단점이 있지요. 가끔 상황이 열악하여 촬영이 원활하게 진행되지 않을 때는 곤혹스럽죠

| 힘든 점 |
일정을 예측할 수 없고,
불규칙한 생활이 힘겨울 때가 있습니다.

언제 일정이 잡힐지 모르니 미리미리 계획을 세울 수가 없어요. 우리 업무는 일정이 굉장히 유동적이어서 규칙적인 생활이 어렵답니다. 촬영 일정에 따라 새벽 4시부터 일정이 시작되는 날도 있고, 오후 1시에 일정이 시작되는 날도 있어요. 퇴근 시간 또한 예측할 수 없죠. 아침 9시에 촬영이 시작되는 일정에도 새벽시장에 가야 하는 날엔 새벽 6시 정도에 일찍 이동해야 합니다.

| 힘든 점 |
스타일링 작업은 체력적으로 힘겨운 일일 수 있어요.

푸드스타일리스트라고 하면 핀셋을 들고 예쁘게 꾸미는 장면만 생각할 수 있지만, 스타일링을 하기까지 과정이 굉장히 어려워요. 식자재 구매, 그릇 준비부터 운반까지 모두 푸드스타일리스트에게 주어진 일이니까요. 그래서 체력적으로도 아주 버거운 직업입니다. 트렌드를 앞서가야 하는 업계의 현실상 남들보다 부지런히 움직여야만 합니다.

| 힘든 점 |

끝없이 소통하고 긴장해야 하는 일이에요.

생각보다 워라밸이 없는 편이에요. 끊임없이 의사소통해야 하고, 때에 맞춰 소품이나 식재료를 구하는 게 스트레스로 다가오기도 하죠. 촬영 직전까지 촬영에 관한 생각을 하다 보니 촬영 준비 과정부터 촬영하기까지 긴장의 연속이에요.

| 힘든 점 |

많은 짐과 식자재를 운반하는 게 부담이죠.

굉장히 체력 소모가 많아요. 방송이나 광고 일을 할 때는 오랜 시간을 서서 촬영하게 되고, 일이 아주 늦게 끝날 때도 있어 시간이 불규칙할 때가 많이 있어요. 이동할 때도 요리와 관련된 일은 아주 많은 짐과 재료를 가지고 이동해야 한답니다.

푸드스타일리스트의 종사현황

◆ **고용현황**
 - 푸드스타일리스트가 포함된 식당 서비스 관련 종사자의 임금은 다른 직업과 비교하여 낮은 편이다.
 - 요식업의 발달로 푸드스타일리스트가 포함된 식당 서비스 관련 종사자에 대한 일자리 전망 점수는 평균보다 높은 수준으로 유지될 것으로 보인다.
 - 전반적인 발전 가능성이 평균적인 수준으로 나타났다.
 - 근무 여건이 비교적 좋은 것으로 평가된다.

◆ **임금수준**
 푸드스타일리스트의 임금수준은 하위(25%) 2,200만 원, 평균(50%) 3,014만 원, 상위(25%) 4,000만 원이다.

◆ **학력 분포**
 푸드스타일리스트의 학력 분포는 고등학교 졸업 9%, 전문대학교 졸업 33%, 대학교 졸업 40%, 대학원 졸업 11%, 박사과정 졸업 7%이다.

◆ **직업 만족도**
 푸드스타일리스트에 대한 직업 만족도는 76.28%(백점 기준) 이다.

출처: 커리어넷/ 워크넷

푸드스타일리스트의

생생
경험담

미리 보는 푸드스타일리스트들의 커리어패스

유한나
푸드스타일리스트

경기대학교 디자인공예학부 학사,
경기대학교 식공간연출학과 박사

전) (사) 한국식공간학회 편집이사,
전) 한국제분협회 자문위원

고영옥
푸드스타일리스트

홍익대학교 대학원 색채전공 석사

전) 전주대 국제한식조리학교 강사,
한국조리사관전문학교 겸임교수

양현서
푸드스타일리스트

전남 예술고등학교 조소과 졸업,
도쿄 무사시노 조리사 전문학교
고도 조리경영과 졸업

일본 도쿄 무사시노 조리사 협회
전문 조리사 면허 취득

리카
푸드스타일리스트

일본홈메이드협회 사범
Singapore Raffles Culinary
Academy

쿠킹클래스 강사
현대백화점문화센터 스타강사

양희재
푸드스타일리스트

유아교육과 전공

방송통신대학 영양학과 졸업,
푸드스타일리스트 과정 수료

오예린
푸드스타일리스트

영남대학교 외식산업경영전공
석사

농림수산식품교육문화정보원
식품산업진로체험 멘토, 은평메
디텍고등학교, 송곡관광고등학교
등 다수 푸드카빙강사

현) 한국 식공간학회 이사,
현) 한국 푸드코디네이터협회 상임이사

현) 푸드판타지 대표,
현) 푸드판타지 푸드스타일링 아카데미 대표

전) 한국호텔관광전문학교 테이블코디네
이터 강사, 서울과학기술대학교 세라
믹코디네이션 교수

현) 초록찬장 푸드스타일링 스튜디오 대표

푸드디자인 푸드스타일링 과정 수료,
Food & Culture Academy 테이블 코디네
이터 과정 수료

현) 양상의 키친스토리 대표

ELX F&B 주식회사 이사

현)리카쿡대표 /외식컨설턴트
현)일본푸드라이센스국제협회
　　일본요리연구가

광고 분야 푸드스타일링

현) 스위티팝 대표

2021 대한민국푸드카빙명장배대회
심사위원장, 한국카빙데코레이션협회
푸드카빙 자격검정 심사위원장

현) 오예스타일링 대표
현) 한국카빙데코레이션협회 푸드카빙 명장

대학에서 디자인과 전시 기획을 복수 전공하고, 졸업 이후 푸드 스타일리스트 일을 시작하면서 학문적으로 도움이 되는 공부를 꾸준히 하고 싶어 대학원에서 식공간연출학과를 선택해 석사와 박사과정을 마쳤다. 현재 '푸드판타지'와 '푸드판타지 푸드스타일링 아카데미'의 대표로 있으며 품격있는 스타일링을 통하여 음식과 상업적인 것에 관련된 광고나 영상 화보, 잡지 지면 촬영을 진행하며, 신메뉴개발, 레스토랑 컨설팅 등 외식 사업 및 식생활 문화 전반에 걸친 다양하고 의미 있는 일을 하고 있다. 앞으로 푸드스타일리스트들을 원하는 업체와 푸드스타일링을 배우고 연마한 사람들이 일을 할 수 있는 회사를 만들어 단순 스튜디오의 개념이 아닌 하나의 회사로 성장하고자 노력하고 있다.

푸드판타지 대표
유한나 푸드스타일리스트

현) 푸드판타지 대표
현) 푸드판타지 푸드스타일링 아카데미 대표
현) 한국 식공간학회 이사
현) (사) 한국 푸드코디네이터협회 상임이사
· 前 (사) 한국 식공간학회 편집이사
· 前 한국제분협회 자문위원
· 前 한돈 명예홍보대사
· 2018 한국 호주 램배서더 선정
· 경기대학교 식공간연출학과 박사
· 경기대학교 식공간연출학과 석사
· 경기대학교 디자인공예학부 학사

푸드스타일리스트의 스케줄

유한나
푸드
스타일리스트의
하루

* 푸드스타일리스트의 업무는 매일 같은 업무로 이루어지지 않기 때문에 이런 일과표 작성은 사실 무의미합니다. 다만 지금 작성한 일정은 6시에 마감하는 촬영이 있는 날의 일정이며 촬영 스케줄에 따라 촬영 마감이 12시가 될 수도, 혹은 새벽 시간이 될 수도 있어요. 온종일 아무 일도 안 하고 쉴 때도 있을 정도로 반복적인 업무가 아니라고 할 수 있어요.

23:00 ~ 01:00
▶ 메일 확인 및 촬영 시안 작성
01:00 ~
▶ 취침

07:00 ~ 9:00
▶ 기상 및 출근

18:00 ~ 19:00
▶ 퇴근 및 시장 조사 준비
19:00 ~ 22:00
▶ 레스토랑 및 매장 조사
22:00 ~ 23:00
▶ 하루 스케줄 마감
▶ 다음날 스케줄 확인 및 준비

09:00 ~ 10:00
▶ 출근 후 1일 업무 체크
▶ 촬영 준비
10:00 ~ 13:00
▶ 촬영

14:00 ~ 18:00
▶ 촬영

13:00 ~ 14:00
▶ 점심 식사

음식을 디자인 하기로 결심하다

▶ 미술을 전공한 엄마의 영향으로 항상 다양한 칼라에 노출되어 있었다.

▶ 돌이나 나무가지 중에 이쁜 거만 보면 집으로 가져오곤 했었다.

▶ 시골에 살던 이모집에 놀러가서 다양한 식재료와 아궁이 등의 전통 식문화를 경험하곤 했다.

Question **어린 시절에 4대가 함께 사셨다고요?**

4대가 같이 살았어요. 대학교 때 증조할머니가 돌아가실 때까지 4대가 함께 살았기 때문에 다양한 세대와 시대의 취향과 음식에 노출이 많이 되었어요. 아무래도 그러한 부분들이 음식을 바라보고 즐기는 제 취향을 만들어 준 거 같아요. 대가족이 함께 살다 보니 주방에서 일해야 하는 환경이 자연스럽게 어렸을 때부터 생겼고, 음식을 배워서 접하는 것이 아니라 자연스럽게 생활 속에서 접하게 되었죠.

초등학교 때까지는 다양한 책을 읽는 데 많이 집중했었고, 미술에 관한 관심이 높았어요. 공연과 전시도 좋아해서 많이 돌아다녔는데 이런 취향의 형성에도 부모님의 영향이 컸죠. 어머니가 미술대학을 나오셨거든요. 이러한 부분을 경험하고 노출될 수 있도록 생활에서 큰 도움을 주셨답니다.

Question **어린 시절 특별히 좋아했던 분야가 있으셨나요?**

유독 미술과 국어, 세계사를 좋아했어요. 미술을 꾸준히 접하고 그림을 그렸던 유년기의 경험들은 지금 스타일링을 하는 데 있어서 많은 도움이 되었어요. 특히 조형과 색채에 대한 감각은 책이나 교육으로 익힐 수 있는 게 아니기에 지속해서 노출되는 것이 중요해요. 국어와 세계사도 좋아했는데, 스토리텔링이 될 수 있는 과목들에 특히 흥미가 많았어요. 세계사가 결국에는 식(食)문화사와 그 궤를 같이한다는 것을 나중에 석사 과정에서 알게 되었죠. 어릴 때 좋아했던 세계사 덕분에 식(食)문화사를 어렵지 않게 공부할 수 있었어요.

Question 중고등학교 시절 성적은 괜찮았나요?

성적은 중간 정도였어요. 좋아하는 과목은 성적이 매우 높았고, 싫어하는 과목은 성적이 낮아서 평균은 중간이지만 각 과목 간의 편차가 큰 편이었죠. 이런 성향은 지금도 그대로 작업에 반영이 되고 있지요. 푸드스타일리스트는 순간적으로 에너지 집약이 필요한 일이기 때문에 좋아하는 특정 부분에 집중하는 성향이 오히려 많은 도움이 되고 있어요. 초등학교 때부터 지금까지 꾸준히 사람을 좋아하는 성격이라서 항상 많은 사람과 좋은 관계를 이어가고 있고요. 푸드스타일리스트는 많은 사람과 커뮤니케이션하면서 일해야 하기에 다양한 교우 관계가 많은 도움이 됩니다.

Question 학창 시절 진로에 도움이 될 만한 활동이 있었나요?

미술학원에 다닌 것이 가장 큰 도움이 되었어요. 조형과 색채에 대한 감각을 학원에 다니면서 더욱 섬세하게 익힐 수 있었던 것 같아요.

Question 대학 생활을 어떻게 보내셨나요?

대학교 때는 '몸짓패'라는 동아리 활동을 했어요. 동아리 활동보다는 복수 전공으로 전시 기획을 같이 전공했는데 이 부분이 나중에 푸드스타일리스트로서 기획을 하는 데 큰 도움이 되었어요.

 Question **대학 시절 특별히** 기억에 남는 일이 있으신지요?

대학교 다니면서 푸드스타일리스트를 공부하기 시작했고, 학교생활과는 별개로 푸드스타일리스트 조은정 선생님께 일을 배우면서 외국에 연수를 다녀온 게 가장 기억에 많이 남네요.

Question **학창 시절 본인의** 희망 직업은 어떤 것이었나요?

장래 희망은 디자이너였어요. 막연히 새로운 것을 만들고 창의력을 발휘하는 일들을 동경해 왔던 것 같아요.

Question **대학교에서 푸드스타일리스트** 전공 학과가 있나요?

저는 98학번인데 그 당시엔 푸드스타일리스트 관련 학과가 없었어요. 대학교 진로는 디자인 학과였는데 대학을 졸업하고 대학원을 식공간연출학과로 진학하게 되었어요. 대학원 석사, 박사가 관련 학과라고 생각하시면 됩니다. 지금도 푸드스타일리스트 관련 학과는 매우 적기 때문에 미술대학, 또는 조리학과를 전공하는 것이 푸드스타일리스트로 일을 하는 데 도움이 됩니다. 석사로 식공간연출학과를 선택하게 된 이유는 대학교 졸업 이후 푸드스타일리스트 일을 시작하면서 학문적으로 도움이 되는 공부를 꾸준히 하고 싶었기 때문입니다.

 푸드스타일리스트로 진로를 선택하시게 된 계기가 있나요?

평소에 먹는 것과 음식 만드는 일을 즐기고 좋아했어요. 어머님께서 미술을 전공하셨기 때문에 항상 예쁘고 아름다운 상차림을 보면서 쭉 지내 왔었죠. 저 역시 그러한 어머님의 영향을 받아 미(美)를 창조하는 일에 많은 관심을 가지게 되었죠. 하지만 미술이라는 분야는 너무나 포화 상태라는 생각이 들었어요. 그래서 미적 감각을 바탕으로 하여 내 창조성을 발휘할 수 있는 일을 찾으려고 노력했습니다.

진로를 결정하지 못하고 있던 차에 외국 유학을 다녀온 사촌 언니에게 이러한 직업이 있다는 사실을 접하게 되었어요. 그 시기엔 Food Coordinators라는 직업이 아직 매체나 일반 대중들에게 알려지기 전이었답니다. 독특하고 창조적인 일을 해낼 수 있을 것이라는 생각과 나만의 미를 만들어 낼 수 있을 거라는 기대로 시작하게 되었지요.

Question 진로 결정 시 도움을 준 멘토가 있었나요?

대학교 은사님께서 가장 큰 영향을 주신 분이에요. 은사님께서 그릇 전시회를 준비하실 때 유명한 식공간연출가가 Table Styling을 해 주셨다는 사실을 알게 되었죠. 그래서 은사님께 부탁하여 그분께 1년 남짓 Food Coordinator와 Table Setting 그리고 Flower에 이르기까지 공부하게 되었어요.

그 후엔 직접 잡지사와 C.F 관계자를 찾아다니며 무작정 저를 홍보하였던 어려운 기간이 있었답니다. 그렇게 시간이 지나면서 저를 찾는 곳이 점차 늘어나게 되었지요. 말 그대로 '무대뽀 정신'에 '맨땅에 헤딩'한 경우라고 할 수 있습니다.

▶ 옷을 입고 색을 맞추는 것에 대한
관심이 많았던 고등학교 시절

다재다능을
요구하는
푸드스타일링

▶ 프랑스 모드 아트로 단기 연수를 떠나 테이블 세팅
수업을 들었던 시절

▶ 프랑스 르 꼬르동 블루로 단기 연수를 떠나
테이블 세팅 수업을 들었던 시절

Question 푸드스타일리스트가 되기 위해 어떤 준비를 해야 할까요?

미학, 인문학, 기획, 조리 전반에 걸친 다양한 이해와 준비가 필요합니다. 푸드스타일리스트는 한 가지만 알아서 진행할 수 있는 업무가 아니기에 조금 더 폭넓은 지식을 요구해요.

Question 푸드스타일리스트가 된 후 첫 업무는 무엇인가요?

가장 첫 일은 광고에서 치킨 스타일링이었어요. 지금은 그 브랜드를 볼 수 없는데, 그 당시에는 처음 일을 광고로 하게 되어서 매우 흥분하고 설레었던 기억이 납니다.

Question 운영하시는 '푸드판타지'에 관한 설명 부탁드립니다.

저는 '푸드판타지'와 '푸드판타지 푸드스타일링 아카데미'의 대표로 있습니다. '푸드판타지'는 Food Director 유한나를 중심으로 운영하는 창의적인 Food Styling Group입니다. 고객의 니즈를 정확히 파악하여 재미있는 상상과 품격있는 Styling을 통해 새로운 가치를 창출하죠. 또한 품격있는 스타일링을 통하여 사진, 광고, 방송 촬영 등을 진행하며 신메뉴개발, 레스토랑 컨설팅 등 외식 사업과 식생활 문화 전반에 걸친 다양하고 의미있는 창작이 이루어지는 그룹입니다.

 현재 하시는 일은 어떤 것인가요?

음식과 상업적인 것에 관련된 광고나 영상 화보, 잡지 지면 촬영 등 요리가 등장할 때 더 맛있고 맛깔스럽게 연출하는 일을 하고 있어요. 단순히 예쁘게 꾸미는 일을 넘어서 음식에 대한 스토리와 정체성을 같이 고민하고 음식이 브랜딩 되는 과정을 담아내는 역할이죠. 쉽게 설명하면 소비자가 어떤 상품이나 음식을 구매할 때, 구매욕을 불러일으키는 일을 한다고 생각하시면 됩니다. 이게 푸드판타지가 하는 가장 중심적인 일이고요. 레스토랑 메뉴 개발과 콘셉트를 정하는 컨설팅과 케이터링, 쿠킹 스튜디오 렌탈 등을 하고 있습니다.

어떤 회사, 어떤 아이템에 참여하셨는지 구체적으로 알 수 있을까요?

쿠쿠정수기, 삼성 냉장고, 엘지 인덕션, 삼성 비스포크, 필라델피아, 누홀닭, 굽네치킨 등 다수의 TVCF 작품과 깐부치킨, 쿠첸, 누텔라, 타파웨어, 스타우브, 린나이 등의 사진 촬영 작업을 진행했어요. 이런 작업은 대부분 광고 촬영이기에 제품을 돋보이게 하는 데 집중되어 있다고 할 수 있어요. 한우나 전원생활과 같은 잡지 촬영은 재미있게 콘셉트를 잡아서 진행하기 좋은 촬영이에요.

이외에도 제네시스 모터쇼, VIP 다과 케이터링, 모던하우스 브런치 케이터링, 삼성 비스포크 홈브런치 케이터링, 코카콜라 썸머트립 페스티벌 디너 케이터링 등 다양한 케이터링 행사를 진행했어요. 동서식품 TARRA 티파티, MCM 향수 공간 연출, 삼성 셰프 컬렉션 행사 공간 연출, 스웨덴 국경일 행사, 노르딕페어와 같이 공간을 연출하는 작업도 진행했어요. 이와 더불어 방송 출연과 강의 행사 진행도 하고 있습니다.

 Question

다방면으로 활동하셨는데, 기억에 남는 에피소드가 있을 것 같은데요?

몇 년 전 독일의 한 방송사에서 독일 스타 셰프와 한국을 대표하는 푸드스타일리스트의 대결을 다루는 '인생의 도전'이라는 프로그램을 진행했어요. 푸드판타지 스튜디오에서 독일 셰프와 함께 대결했던 촬영이 기억에 남네요. 월드컵에서 우리나라와 독일의 경기를 앞두고 진행했었기에 더 재미있는 추억이 되었죠.

Question

프로젝트 중에서 가장 기억에 남는 일은 어떤 건가요?

2003년에 저와 함께 일하는 친구와 기획했던 가나아트센터에서 진행한 전시가 있었어요. 이때 작업했던 테이블이 두 개가 있었지만, 그보다 더 크게 기억에 남는 건 그 전시 자체입니다. 처음으로 그러한 전시를 기획했고 진행할 수 있었던 것은 지금 기억해봐도 많은 도움이 되는 일이었어요. 영화에서 Table Setting의 모티브를 얻어서 진행한 작업이었죠.

하지만 이제 막 푸드스타일리스트로 일을 시작한 시점이었기에 일을 어떻게 진행해야 하는지도 몰랐고, 더욱이 아무도 저를 몰랐기 때문에 도움을 주지 않았어요. 이러한 부분들 때문에 큰 고생과 어려움이 있었답니다. 진행할 때는 일이 어려웠지만 이렇게 어려웠던 일은 언제나 기억에 많이 남는 거 같아요. 25살의 나이에 협찬받기 위해서 뛰어다니고 계약하고 처음으로 해봤던 그런 일들이 지금 되돌아보니 선명한 기억으로 남는 작품이자 작업입니다.

Question

광고 촬영 중에 특별히 기억에 남는 촬영도 있으실 텐데요?

아웃백 광고 촬영을 진행했는데 영상 연출이 정말 좋았죠. 특히 푸드스타일리스트의 역량을 최대한 끌어올려서 보여줄 수 있었던 광고라 많은 애정이 가요. 아웃백 광고 같은 경우에는 씨즐이 큰 부분을 차지했어요. 씨즐은 음식을 만들 때 나는 지글지글 같은 소리를 뜻하는데, 영상에서는 식감을 강조할 때나 소리를 극대화할 때 많이 사용돼요. 푸드스타일리스트가 하는 일의 비중이 굉장히 높고 중요하죠. 총 1분짜리 영상인데 무려 3일을 찍었답니다.

Question

푸드스타일링에 관한 책도 많이 출간하셨는데요 어떤 책인지 소개해주세요

27살 때 처음 부산에 있는 대학교 푸드스타일링 학과에서 겸임교수직을 맡게 됐어요. 학교에 가서 수업해야 하는데 교재가 없는 거예요. 당시 수업을 위해 대학교 교재를 만든 게 제 이름을 내건 푸드스타일링 도서 출판의 시작이었죠. 그 후로 저의 실무 경험과 푸드스타일리스트에게 필요한 기초적인 이론을 구체적인 현장 작업의 스킬, 촬영 테크닉, 음식과 조형, 색채, 포트폴리오 등을 상세히 풀어낸 '푸드스타일링'이란 책이 나왔죠. 그리고 가정의학과 전문의인 조애경 박사와 함께 '자연을 그대로, 말린 음식으로 건강 요리하기'라는 책 등을 출간했습니다.

강인한 정신력과
체력으로
늘 진화하라

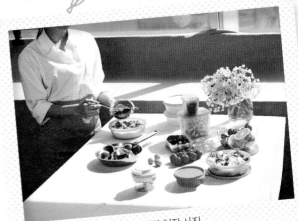

▶ 타파웨어 간행물 푸드 스타일링 현장 사진

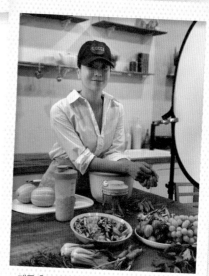

▶ 제품 홍보사진 촬영 현장

▶ 엘지 오븐 해외 광고 현장 사진

▶ 월간 간행물 표지 사진 촬영

Question 근무 환경은 어떤가요?

근무 환경은 열악한 편이에요. 연봉은 자신이 일하는 만큼 벌어 가기 때문에 얼마라고 단정 지을 수 없지만, 스스로 일하는 만큼이 자신의 연봉이라고 할 수 있어요. 하지만 앞으로 푸드스타일리스트의 시장은 점점 더 확장될 것으로 판단됩니다.

Question 푸드스타일리스트가 되고 나서 새롭게 알게 된 점은?

음식에 시각적인 작업을 원하는 곳이 일반적으로 생각하는 것보다 많다는 사실을 알게 되었어요. 특히 시대의 흐름과 변화에 따라 푸드스타일리스트의 역할은 더 발전하고 확장할 것으로 보입니다.

Question 푸드스타일리스트에 대한 오해와 진실이 있다면 무엇인가요?

단순히 화려하고 보기 좋은 작업을 하는 줄 알고 있는데, 그 이면에는 매우 강도 높은 육체노동이 있다는 것을 다들 인지하지 못하고 있어요. 아름다운 결과물을 만들기 위해서 정신적, 육체적으로 강도 높은 노동이 뒤따른답니다.

Question 가장 중요하게 생각하는 직업 철학은 무엇인가요?

재미있는 일을 찾아서 즐겁게 하자는 게 가장 중요한 직업 철학이에요. 어렵고 힘들게 생각하면 끝없이 어려운 일이기 때문에 즐겁게 작업할 필요가 있어요.

Question 스트레스는 어떻게 푸시나요?

공연을 보러 다니는 것과 맛있는 음식을 먹는 것으로 스트레스를 풀고 있어요. 특히 맛있는 음식을 예술적으로 풀어내는 과정들이 매우 매력적으로 다가오고 각 다이닝의 식기, 음식, 공간연출의 종합적인 아트를 즐기는 것이 스트레스 해소의 한 방법입니다.

Question 푸드스타일리스트 직업적 매력은 무엇인가요?

자신의 노력 여하에 따라서 고소득이 보장되며, 시간 또한 자유롭게 활용을 할 수 있다는 점입니다. 또한 창조적인 일임과 동시에 항상 만나는 사람들이 같은 사람들이 아니기 때문에 지루하거나 단조롭다는 생각을 가질 겨를이 없습니다. 항상 즐겁게 일을 진행할 수가 있다는 것이지요. 자신이 작업한 작품들이 다른 매체를 통해 보임으로써 대중에게 나의 작품을 보여 줄 수 있는 것도 큰 매력이라고 생각합니다. 갤러리나 문화 공간을 이용하지 않고도 나의 작품을 선보일 수 있으니까요.

Question 앞으로 삶의 목표나 비전에 대해서 듣고 싶습니다.

식(食)에 관련한 분야는 점차 더욱더 늘어날 거로 예상합니다. 소비자들의 수준과 바라는 방향은 더욱 소비 지향적이며 고차원적인 모델로 방향을 잡고 있으니 말이죠. 따라서 외식산업 자체의 크기가 커짐에 따라 푸드스타일리스트를 원하는 업체들은 점점 늘어날 것으로 판단되는데요. 지금까지는 정식 회사도 없었으나 차츰 회사들도 생길 겁니다. 이로 인해 푸드스타일링을 배우고 연마한 사람들이 일할 수 있는 분야들도 더욱 늘어나겠죠. 저는 이러한 회사를 만들거나, 혹은 만들 수 있는 베이스를 만들고자 합니다.

또한 많은 매체를 통해서 푸드스타일리스트에 대해 알리고도 싶어요. 꾸준히 인문학을 공부하고 있고 철학을 베이스로 우리의 가치를 높이고 싶습니다. 현재는 푸드스타일리스트로서 그 영역을 만들어왔는데요. 앞으로는 음식에 관련된 총 비주얼 디렉터로 일하고 싶고, 단순 스튜디오의 개념이 아닌 하나의 회사로 성장시키고 싶은 바람이 있습니다.

Question 푸드스타일리스트라는 직업에 대하여 추천 의사가 있으신지요?

항상 새로운 사람들을 만나고 머릿속에 그린 그림을 가시화시키는 일을 한다는 게 큰 매력이에요. 많은 사람과의 협업을 통해서 결과물이 나오고 이 결과물을 여러 사람에게 보여 줄 수 있다는 점에서 심리적 만족도가 매우 높지요. 스케줄을 스스로 조율할 수 있고, 조율된 스케줄을 통해서 일을 할 수 있는 것도 매력 중의 하나이고요. 꾸준히 그리고 탄탄하게 일을 계속해서 딸이 좀 더 커서 일에 관심을 가지면 함께하고 싶은 생각도 있습니다.

Question 끝으로 청소년들에게 해주고 싶은 말씀을 부탁드립니다.

푸드스타일리스트의 직업 영역은 다양하고, 신생 직업군이라고 할 수 있어요. 프리랜서로 활동하는 전문가가 많기에 소득의 수준 차이도 천차만별입니다. 자기 자신을 어떻게 개발하느냐에 따라 자신의 가치가 결정되지요. 교육기관에서의 정규 교육이 끝났다고 해서 바로 푸드스타일리스트가 되는 게 아닙니다. 자신의 이름 앞에 '푸드스타일리스트'라는 직업명을 넣기 위해서는 큰 노력이 필요할 겁니다.

첫 직장은 디자인 기획사에서 근무하였다. 매일 반복되는 일상이 적성에 맞지 않아, 직장을 그만두고 한양여대에서 도자기 공부를 하여 작품전시도 하며 미래의 직업으로 나아가려 했으나, 안정적인 수입이 없어 고민하다가 제과를 배울 생각으로 일본에 갔다. 갈 때 우연히 가지고 간 책 한 권이 인생에 이정표가 되어 푸드스타일링 공부를 하게 된다. 공부하다 보니 요리 부분도 공부해야 하고 색채도 알아야 해서 색채 공부를 하여 차별화 있는 푸드스타일리스트가 되고자 노력했다. 푸드스타일리스트 이전에, 색채 전문가이기도 하고 화훼 전문가이기도 하다. 현재는 광고와 드라마 촬영 등의 푸드스타일링 전반에 걸쳐 일하면서 '그린스푼'이라는 작은 양식당을 경영하고 있다.

향후 푸드스타일링 스쿨을 만들어서 배우고자 하는 학생들이 올 수 있는 공간을 만들고 경제적으로 힘든 학생들을 지원해 주며 푸드스타일리스트로 키우고 싶은 목표를 지니고 있다. 철인왕후, 심야식당, 궁, 궁S, 커피프린스 1호점, 꽃보다 남자, 장난스런 키스 등 드라마 푸드디렉터로서 탄탄한 경력을 지니고 있다. 수많은 세트촬영은 물론, 광고, 홍보, cf, 영화, 파티 케터링, 북 스타일링, 등 다년간의 현장과 강의의 경험으로 노하우를 공유하고 있는 푸드스타일리스트이다.

TV드라마 푸드스타일링
고영옥 푸드스타일리스트

현) 초록찬장 푸드스타일링 스튜디오 대표
- 한국호텔관광전문학교 테이블코디네이터 강사
- 서울과학기술대학교 도자문화학과 세라믹코디네이션 교수
- 전주대 국제한식조리학교 푸드스타일링,
 식공간, 푸드디렉터 강사
- 한국조리사관 전문학교 식공간 연출학부 겸임 교수
- 홍익대학교 대학원 색채전공 석사과정 수료

푸드스타일리스트의 스케줄

고영옥
푸드 스타일리스트의
하루

* 매일 같은 일이 아니고 불규칙적이며 촬영 일정에 맞추어 촬영에 맞는 준비를 합니다. 하루 일정은 촬영 있는 날과 식당 운영하는 날로 달라집니다. 촬영도 촬영의 내용에 따라서 준비해야 할 양이 달라 2~3일 전에 소품 구매와 시장 조사를 다녀요.

* 작업 종료 시각은 작업이 끝날 때까지 정해 놓고 할 수 없습니다. 그 이유는 식자재의 신선도, 색의 변질 등의 문제로 촬영 전까지의 시간이 짧을수록 좋아요.

* 퇴근 시간은 일정치 않고, 당일 촬영 일정을 소화하고 끝냅니다. 프로젝트가 1일로 끝나기도 하고, 3~4일 걸리기도 하여 작품의 성격에 따라 달라요.

23:00 ~ 24:00
▸ 귀가 후 일과 정리
24:00 ~
▸ 취침

07:30~08:00
▸ 기상 및 출근 준비

[퇴근 후 자기 계발/ 취미/ 운동 등]
* 자기 계발: 새로운 요리책이나 스타일링, 패션, 아트 등에 관해 찾아보고 시간 나면 전시회나 박물관 가기
* 취미: 여기저기 다니다가 촬영에 쓰일 것 같은 소품이나 패브릭을 사기
* 운동: 주로 가볍게 산에 오르거나 한강 산책하기

08:00 ~ 11:00
▸ 일정 체크 후 장보기
11:00 ~ 12:00
▸ 작업 분류

13:00 ~
[1파트]
▸ 소품 등 구매하러 다니기
[2파트]
▸ 계획된 순서대로 작업하기

12:00 ~ 13:00
▸ 점심 식사

정년이 없는
직업을 찾다

▶ 경주 가족여행

▶ 고등학교 친구와 학교앞 사루비아 정원에서

▶ 과 동기들과 여행

Question 어린 시절을 어떻게 보내셨나요?

5남매의 막내로 자랐죠. 어린 시절에는 아버지 사업이 잘돼 풍요롭게 자랐으나, 학창 시절엔 집안 경제가 쇠하여 넉넉하지 못해 검소한 삶을 살았어요. 아버지는 고향이 평안북도 신의주여서 늘 고향을 그리워하시다가 돌아가셨던 기억이 있습니다. 어머니가 경기도 분이셨는데 음식을 정갈하고 맛있게 하셨어요. 맛에 대한 식별력과 감각을 어머니께서 물려주신 것 같습니다.

Question 어린 시절 특별히 흥미를 느낀 분야가 있으셨나요?

어려서부터 그림과 소설을 좋아해서 공부보다는 책을 많이 읽었어요. 중·고등학교 때에도 조용하고 말없이 책보는 아이였고, 여럿이 몰려다니는 것을 좋아하지 않아 동아리 활동을 하지는 않았어요. 학교 성적은 중상이었는데 미술 시간을 특히 좋아했습니다. 그런 이유로 장차 커서 그림을 그리는 일을 하고 싶었는데 부모님은 공직자가 되길 원하셨던 거 같아요.

Question 중고등학교 시절 진로에 영향을 끼친 활동이 있었나요?

중·고등학교 때 미술부에서 그림 그리며 시간을 보냈던 것이 지금 푸드스타일링 직업과 연관되는 것 같습니다. 고등학교 때 교내 미술사생대회에서 수상했던 기억도 있고요. 그림을 그리며 색채에 대한 감각을 익힌 것이 현재 직업에 도움이 많이 되었어요.

Question 대학 생활을 어떻게 보내셨나요?

한양여대에서 도자기 공부를 하고, 학위를 위해 방송대 불문학을 전공했어요. 취미로 혼자 조용히 할 수 있는 꽃꽂이와 자수를 배우는 걸 좋아했어요.

Question 푸드스타일리스트를 공부하게 된 이유는 무엇인가요?

직장생활을 하게 되면 정년퇴직을 하고 그 이후에는 대부분 사람이 무엇을 할지 그제 야 고민하잖아요. 정년 이후에 할 일 없이 시간을 보내는 걸 뉴스나 주위에서 보면서 제 가 나이 들어서도 당당하게, 그리고 싫증이 나지 않고 끝까지 할 수 있는 직업이 무얼까 생각을 많이 했었죠. 고민하다가 결국 이 공부를 하게 되었답니다.

Question 진로 결정 시 도움을 준 사람이 있었나요?

한양여대 도예과 1년 다닐 때, 선배님들과 특강을 듣게 되었어요. 그 인연으로 현재 서울여대 도예과 김종인 교수 님께서 넓은 세상과 예술의 경험과 인생 상담을 많이 해주 셨죠. 좋은 자극제가 되고 저를 발전시키는 계기가 되어 이 길을 꾸준히 올 수 있었습니다. 사실 이 일이 진로나 미래가 보장된 일은 아니었기에 첫발을 내디디고 홀로 개척하기에 막 막하기도 했거든요.

Question 푸드스타일리스트 이전에 다른 직업이 있으셨나요?

　첫 직장이 디자인 기획사였는데, 매일 출근하여 반복되는 일이 적성에 맞지 않다는 것을 알게 되었어요. 직장을 그만두고 도예를 배워 도자기 공예 분야로 가려고 공방에서 열심히 작업하고 전시도 했었어요. 흙을 만지는 일이라 힘이 많이 들고 몸도 아프고 미래가 보이질 않아 다시 생각해 보게 되었지요.

Question 푸드스타일리스를 선택하시게 된 결정적인 이유가 궁금합니다.

　제과를 배워 카페를 열 계획으로 일본에 간 적이 있어요. 우연히 책을 한 권 가지고 갔었는데 그 책이 제 인생에 큰 이정표가 되었어요. 그 책은 스펜서 존스의 '누가 내 치즈를 옮겼을까?'입니다. 자신감 없고 자존감 낮아진 저를 일으켜 세워주고 용기를 준 책이었답니다. 일본에서 공부할 거면 한국에서는 못하겠나 싶어 다시 집으로 돌아왔죠. 바로 이화여대 병설 아시아식품연구소 푸드앤 아카데미의 푸드스타일링에 등록하였습니다.

다양한 이력으로 빼어난 스타일링을 창출하다

▶ 옹기박물관 옹기 활용 스타일링 강의

▶ 도예작가 작업실 방문하여 그릇 고르기

▶ At센타 일상애 꽃 홍보관 전시 준비

Question **푸드스타일리스트가 된 후** 첫 업무는?

오산대학에서 조리학과의 동영상과 온라인에 필요한 푸드스타일링 작업에 참여했어요.

Question **푸드스타일리스트가 되기 위해** 어떤 준비과정이나 자질이 필요할까요?

일단 조리는 기본입니다. 미적 감각, 색채감각, 트렌드 등을 알아야 일할 때 수월하죠. 그리고 꾸준히 배우려는 적극적인 자세가 필요합니다.

Question **현재하고 계신 일에 대한** 설명을 부탁드립니다.

현재는 광고와 드라마 촬영 등의 푸드스타일링 전반에 걸쳐 일하고 있어요. '그린스 푼'이라는 작은 양식당을 경영하고 있고요. 테이블 코디네이트와 푸드스타일링 강의도 나가고 있습니다.

Question **참여한 영화나 드라마 중** 기억에 남는 작품을 알려주세요.

가장 재미있게 했던 작품은 '철인왕후'이며 가장 기억에 남는 작품은 '궁'입니다. 아마 국내에서 처음으로 작품 전반에 걸쳐 드라마 푸드스타일리스트로 시작하는 스타터였을 거예요. 지금은 하루 근무 시간의 규제가 있지만, 그 당시에는 촬영이 시작되면 언제 끝

날지 모르는 일정이었거든요. 너무 힘들기도 하였지만, 대본을 읽고 당일 촬영분의 준비를 위해 하루 전날 장을 보고 음식을 만들었어요. 그리고 촬영장에 가면서 꽃시장에 들러 콘셉트에 맞는 꽃을 사고 촬영장에서 꽃을 꽂고 음식을 담아 테이블 세팅을 했어요. 처음부터 마지막까지 최선을 다했던 작품입니다.

Question 음식을 더욱 맛있게 보이기 위해 본인만의 독특한 연출기법을 소개해 주세요.

접시와 공간과도 어울려야 하지만, 갓 만들어진 음식이 가장 맛있고 먹음직스러워보입니다. 촬영 직전에 음식이 올려지는 게 불가능하다면 고명(가니쉬)을 올리고, 스프레이를 하거나 기름으로 윤기를 줍니다.

Question 드라마에서 푸드스타일링 과정을 간단히 설명해 주세요.

우리는 '식사공간 연출'이라는 표현을 씁니다. 어떤 장르의 작업이냐에 따라서 조금씩 업무에 차이가 있지요. 작업의 시작에 회의하고 콘셉트가 정해지면 콘셉트를 정리합니다. 드라마의 경우에는 대본을 보고 배우와 음식, 그 상황의 분위기가 잘 어우러지도록 돕는 역할을 하죠. 세팅이 주인지 음식이 주인지를 파악하여 식기 선정과 메뉴 선정을 합니다. 화려한 음식은 화려하게, 맛있는 음식은 더 맛있어 보이도록 연출합니다. 조촐한 식사의 경우에는 전반적인 조화를 이루는 집기와 반찬을 가져다 놓는 식으로 배우들의 자연스러운 감정 연기를 돕도록 세팅하고요.

푸드스타일리스트의 일이 미술감독이 하는 일과 비슷한 건가요?

네. 미술은 작품의 전반적인 플랜을 지휘하고 푸드디렉터는 음식에 대해서 전반적인 기획과 준비를 합니다. 테이블 세팅부터 시작해서 배우들의 의상 색상까지 전방위적인 조화를 고려합니다. 음식에도 표정이 있답니다. 동색, 유사색, 보색 대비 등을 잘 활용하면 음식의 숨겨진 표정을 극적으로 끌어낼 수 있거든요. 다만 드라마는 시간에 쫓기다 보니 순발력이 매우 중요합니다. 생활드라마는 예쁘게 보이는 것보다도 리얼한 생활감이 묻어나도록 꾸미는 게 중요해요.

이전의 경력이 현 직업에 미친 영향이 있나요?

다양한 경험을 해왔던 이력이 많은 도움이 되는 것 같아요. 도자기 공예부터 꽃꽂이, 불문학, 색채디자인을 전공한 경험이 크게 작용했어요. 특히 색채가 중요하죠. 모든 학문이 색채를 빼고는 이야기가 어려울 정도니까요. '오늘은 어떤 색상의 옷을 입을까?'라는 일상적인 고민이 직업적으로 음식에 적용된 거라 봅니다.

음식을 직접 만들거나 실제 맛집을 찾아가는 때도 있나요?

그렇죠. 맛집을 찾아갈 때는 음식의 맛과 전체적인 분위기를 보며, 왜 맛집인지를 느껴보려 합니다. 직접 만들 때는 조미료를 최대한 가미하지 않은 상태로 맛에 중점을 두고요. 촬영 여건상 오븐 음식처럼 시간이 오래 걸리는 음식은 보통 전날 작업실에서 어느 정도 조리해서 가져갑니다. 맛있게 나올 수 있도록 색감 대비에 신경을 써 음식을 준

비하지요. 흑임자를 넣어 흑색 두부를 만들고 치자를 넣어 황색 두부를 만듭니다. 탕수육을 촬영할 때는 배우가 실제로 맛있게 먹어야 하기에 신선한 고기를 써서 간을 하고 바로 튀겨서 준비합니다.

Question 평소 일과가 어떻게 진행되나요?

아침 기상은 보통 7:30에 알람을 맞추고 시작하며 촬영 일정에 맞추어 하루를 시작합니다. 불규칙적이긴 합니다. 매일 같은 일이 아니고 촬영에 맞는 준비를 하지요. 예를 들어, 촬영이 음식이 주라면 식재료와 거기에 맞는 식기와 테이블 웨어들을 준비하죠. 꽃이면 꽃과 화기를 준비하고, 와인이면 와인에 맞는 음식과 분위기에 맞는 소품들을 구하러 다닙니다. 그릇이 주인공이면 그릇에 맞춘 재료를 준비하고요.

Question 첫 작업에서 애로사항은 없었나요?

각 과의 교수님과 셰프들이 조리하여 완성되어 나오면 촬영해야 했기에 기다리는 시간이 많았죠. 한 아이템을 가지고 이리저리 다양한 스타일링과 도전을 하는 계기가 되었어요. 하지만 초창기여서 가지고 있는 소품이 거의 없어 계속 같은 소품을 써야 하는 괴로움도 있었죠.

학교 측에서 의도한 연출에 대한 소통이 없어서 제품 전체 사진을 찍고 난 후에 스타일링을 해야 했습니다. 빵을 잘라서 세팅하여 애를 먹었던 경우도 있었지요.

▶ 진행 될 작업이나 새로운 아이디어를 위한 자료수집

진인사대천명
(盡人事待天命)

▶ TV화면

▶ 촬영 전 세팅 감독님께 설명하기

▶ 제일제면소 스타일링

▶ 포스터

Question 푸드스타일리스트의 근무환경은 어떤가요?

푸드스타일리스트 대부분이 프리랜서로 일을 시작하게 됩니다. 처음 시작할 때는 어시스트로 일하게 되죠. 경험을 많이 쌓아야 하고 지식이 많아야 일이 수월합니다. 어떻게 준비하고 시작하느냐에 따라서 근무환경은 처음에 어려울 수도 있고 흥미로울 수도 있다고 봅니다. 푸드스타일리스트는 일이 주어지면 일하는 직업이라서, 일이 없을 때는 자신을 소개할 수 있는 적극적인 마케팅 활동과 홍보를 해야 합니다.

Question 푸드스타일리스트가 되고 나서 성격이나 기질이 바뀌었나요?

저는 조용하고 말이 없고 쑥스러움을 많이 타는 소극적인 성격이었거든요. 하지만 어느새 학교 강단에서 학생들을 가르치고 있는 저 자신을 발견했을 때, '나도 달라졌구나'라고 생각하게 되죠.

Question 푸드스타일리스트에 대한 오해와 진실이 있다면 무엇인가요?

푸드스타일리스트 일이 우아하게 세팅만 하는 줄 알고 직업으로 선택한다면 실망이 클 거예요. 뭐든지 배우겠다는 다짐으로 꾸준하게 배우면 연봉의 액수는 점점 커질 것입니다.

Question 스트레스를 어떻게 푸시나요?

촬영에 집중력을 소진하고 오는 날은 작업이 성공적으로 끝난 시원함을 안고 일단 잠을 충분히 잡니다. 그리고 다음 날 맛있는 요리나 영양 보충을 하러 갑니다. 다음 일정 준비를 위해 체력을 만들려고 산책을 많이 하고 평가와 동시에 스트레스를 풉니다. 그리고 전시회나 소품숍 등을 다니며 시장의 흐름을 보기도 하죠.

Question 일하시면서 가장 보람을 느끼실 때는 언제인가요?

클라이언트가 만족하여 다시 의뢰할 때가 가장 보람을 느끼고 뿌듯하죠.

Question 일하시면서 가장 힘들고 당황스러웠던 경험도 있으실 텐데요?

상황이 열악하여 촬영 세팅 준비를 원활히 할 수 없을 때가 가끔 있는데 그럴 땐 조금 힘이 들지요. 한번은 cf 촬영을 하기 위해 의정부 쪽의 모델하우스에 갔는데 그 안에서는 절대로 불을 쓸 수 없다고 해서 모델하우스 문 앞 노면에서 작업을 해야 하는 상황이 되었어요. 원래는 제작사에서 사전 점검해야 하는 상황이었는데, 대안으로 건너편의 식당에서 준비하라고 지시받았죠.

하지만 건널목도 없는 도로를 무단으로 건너다녀야 하는 상황이어서 결국 발전차 안에서 준비하기로 하고 차 안에 짐을 풀고 물을 길어다 작업 준비를 하였답니다. 발전차였기에 계속 울리고 공기도 좋지 않아서 멀미와 어지러움에 고생을 엄청 많이 하였죠. 게다가 여배우가 젓가락질을 못 하여 계속 NG를 내서 반복해서 음식을 다시 만들어야 했어요. 그날의 작업이 최고로 힘든 작업이었던 것 같네요.

Question 가장 중요하게 생각하는 직업 철학은 무엇인가요?

힘든 고비가 있을 때 혼자 되뇌는 말은 진인사대천명(盡人事待天命)입니다. "최선을 다하자"라고 저 자신을 독려합니다. 모든 것은 자연스러워야 한다고 생각합니다. 이 일은 스타일링이기는 하지만, 항상 푸드가 있기에 조심스럽고 정성이 들어가야 합니다.

"내가 싫은 것은 남도 싫을 것이니 강요하지 말고, 내가 못 먹는 것은 남도 못 먹으니 주지 말자. 음식은 만들 때 즐거워야 먹는 사람도 즐겁다." 이것이 제 소신입니다. 예전에는 '소품을 먹으면 3년 재수 없다'라는 말이 있어 배우들이 먹지 않았는데, 요즈음은 먹기도 하여 계절이나 시간에 따라 위생에 주의하며 조심스럽게 작업을 합니다.

Question 푸드스타일리스트님의 앞으로 삶의 목표는 무엇인가요?

저의 목표는 푸드스타일링 스쿨을 만들어서 배우고자 하는 학생들이 올 수 있는 공간을 만들고 싶어요. 경제적으로 힘든 학생들을 어느 정도 지원해 주며 푸드스타일리스트로 키우고 싶답니다.

Question 인생의 목표를 실천하기 위해서 자기 계발이나 활동에 대해서 알고 싶습니다.

지금도 시간이 나면 전시나 자료를 보고 미래의 전망을 공부합니다.

청소년에게 추천해 주고 싶은 전시회나 도서를 알려주십시오

　인사동에 가면 전시가 많아요. 저는 약속 일정 장소를 인사동이나 박물관 등으로 하여 그때그때 다양한 전시를 봅니다. 도자 전시회, 정물화, 풍경, 공예 등 이 시대의 흐름과 트렌드를 읽을 수 있어요.

　도서는 푸드스타일링 도서인 Food Styling The Art of Preparing Food for the Camera/ 저자 Custer, Delores, Wiley를 추천합니다.

Question

푸드스타일리스트라는 직업에 대하여 추천 의사가 있으신지요?

　주위 지인들이 제가 푸드스타일링을 할 때 얼굴에서 빛이 난다고 해요. 푸드스타일리스트의 직업에 대하여 누군가 물어본다면 자기의 적성과 맞으면 해 볼 만 하다고 얘기해주고 싶어요.

Question

마지막으로 청소년들에게 해주고 싶은 말씀을 부탁드립니다.

　저는 첫 강의 때 자신이 무엇을 할 것인지? 무엇을 좋아하는지? 무엇을 잘하는지? 질문을 던집니다. 청소년 여러분도 아직 무언가를 단정 지어 결정할 나이가 아닐 수 있으니 궁금하고 하고 싶으면 일단 해 보길 권합니다. 여러분은 120세 이상 사는 세대이기에 그 긴 삶의 여정에서 여러 가지 일에 관심을 두는 것도 좋다고 생각합니다.

학창 시절 미술에 소질이 있다는 학교 선생님들의 격려로 자연스레 미술을 열심히 하며 화가의 꿈을 키웠다. 미술대학을 준비하던 고3 때 우연히 방송을 통해 푸드스타일리스트의 직업에 매료되어 망설임 없이 일본으로 유학을 떠났다. 일본 도쿄에 있는 무사시노 조리사 전문학교 고도 조리경영과를 졸업한 후, 한국에 돌아와 직접 포토스튜디오에 포트폴리오를 제작하며 꾸준히 자신을 홍보하여 이 자리까지 오게 되었다.

현재 '양상의 키친스토리'라는 라이프 스타일링 스튜디오를 운영하면서 여러 대기업의 푸드와 제품 스타일링, 영화 속 음식, 지면 푸드 스타일링, 유명 가전브랜드의 라이프 스타일링 사진 작업을 진행하고 있다. 자신만의 스타일을 잃지 않으면서 늘 새롭게 변화하려는 직업정신을 품고, 끝없이 트렌드를 파악하며 도전하고 있다.

--

라이프 스타일리스트(Life Stylist)
양현서 대표

현) Life Styling Studio
　(양상의 키친스토리 : www.yangsangstyle.com) 대표
• 이화여자대학교 부설 Food & Culture Academy 테이블
　코디네이터 과정 수료
• 일본 도쿄 무사시노 조리사 전문학교 고도 조리경영과 졸업
• 전남 예술고등학교 조소과 졸업
• 일본 도쿄 무사시노 조리사 협회 전문 조리사 면허 취득
• 일본 도쿄 무사시노 조리사 협회
　카이세키 요리대회 동상 수상

푸드스타일리스트의 스케줄

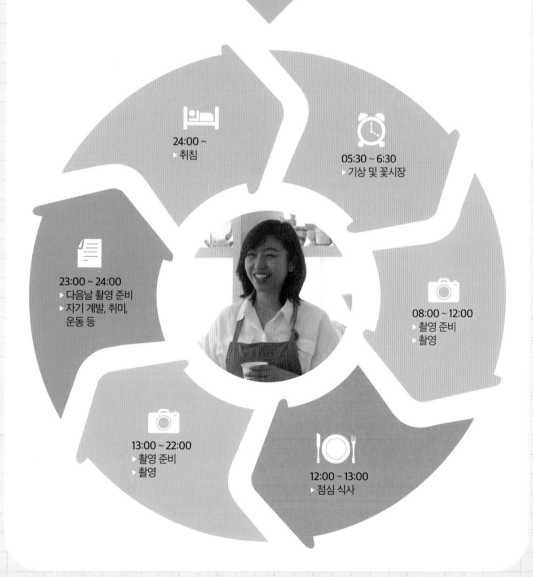

양현서
푸드
스타일리스트의
하루

24:00 ~
▸ 취침

05:30 ~ 6:30
▸ 기상 및 꽃시장

23:00 ~ 24:00
▸ 다음날 촬영 준비
▸ 자기 계발, 취미,
운동 등

08:00 ~ 12:00
▸ 촬영 준비
▸ 촬영

13:00 ~ 22:00
▸ 촬영 준비
▸ 촬영

12:00 ~ 13:00
▸ 점심 식사

▶ 어린 시절

▶ 요리학교 사진

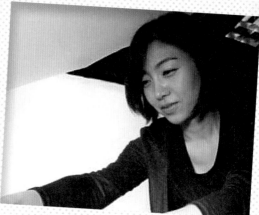

▶ 광고 촬영 현장에서

어린 시절 좋아했던 과목이나 흥미를 지닌 분야가 있었나요?

생각해보면 어렸을 때부터 손으로 만들고 그리기를 좋아해서 늘 집에서 그림을 그렸어요. 초등학교 때부터 그림 그리는 걸 좋아했고, 학교 미술 선생님과 담임 선생님의 칭찬으로 인해 자연스럽게 미술 시간을 즐겼던 것 같아요.

부모님은 어떤 분들이셨나요?

아이들의 꿈을 지지해준 부모님 늘 꿈을 믿고 지지해주신 부모님 덕분에 도전을 두려워하지 않았어요.

학창 시절 장래 희망은 무엇이었나요?

학창 시절 미술에 소질이 있다고 학교 선생님들께 칭찬을 많이 들어서 자연스레 미술을 열심히 했어요. 화가가 장래 희망이었죠. 부모님께서는 하고 싶은 일을 하라며 늘 믿고 지켜봐 주셨어요.

중고등학교 생활에 대해서 말씀해주세요.

초등학교, 중학교를 거치면서 미술에 소질이 있다고 학교 선생님들께 인정을 받아 자연스럽게 예술고등학교로 진학하여 조소를 전공하게 됐어요. 고3 때 미대를 준비하면서 모 방송프로그램에서 푸드스타일리스트라는 직업을 접한 뒤 그 직업에 도전하고 싶다는 열정이 생기더라고요.

Question 대학 시절 특별히 기억에 남는 일이 있으신지요?

정말 잊지 못하는 대학 시절의 추억이 있죠. 푸드스타일리스트로 저의 진로를 결정한 후부터 정말 열정적인 도전의 연속이었어요. 망설임 없이 일본으로 무작정 유학을 떠났어요. 요리전문학교에서 공부하기 위해 일본어 공부를 해서 자격증을 취득하고 요리 공부를 일본에서 시작하게 됐어요. 일식 요리와 푸드 코디를 동시에 배울 수 있는 요리학교에 입학했죠. 한국인이 없는 요리학교를 입학하고 싶어서 일본어 어학 자격증을 취득 후 외국 유학생 입학을 허가하지 않는 요리전문학교에 직접 찾아갔답니다.

Question 일본 요리전문학교에 입학이 수월했나요?

일단 교장 선생님과 면담 요청 후 입학 허가를 받기 위해 일본어 실력을 테스트한 후 실시간 요리 실습 테스트를 했어요. 저의 열정을 보여주고 인정받아서 입학 기회를 얻었습니다. 그래서 정식으로 입학시험(이론, 실기)을 치를 수 있는 계기를 만들어서 입학했어요. 제가 학교를 졸업한 후에 외국 유학생에 관한 인식이 바뀌어서 학교에서도 적극적으로 한국 유학생을 환영하는 분위기가 됐다는 후일담이 있답니다. 정말 열정적으로 학교생활을 했어요. 아르바이트와 학교생활을 병행하면서도 이론과 실습 모두 우수한 성적이었어요. 동기생들에게도 늘 우등생 대우를 받고 인기가 많았죠. 즐겁고 행복하게 공부했던 것 같아요.

▶ 푸드 촬영 현장 스케치

직접 발로
뛰어다니며
자기를 홍보하다

▶ LG올레드 영상 스케치

▶ 푸드스타일링 현장

▶ 푸드촬영 스케치

Question 진로를 선택할 때 특별한 기준이 있었나요?

진로 선택의 기준은, 남이 시켜서 하는 게 아니라 스스로 필요성을 깨닫고 도전했다고 말할 수 있겠네요. 자신이 선택한 길에 대한 책임과 끈기가 제일 중요한 거 같아요.

Question 푸드스타일리스트가 되기까지 어떤 과정을 거치셨나요?

일본에서 한국으로 돌아와서 프리랜서로 일을 시작했어요. 일본으로 유학을 떠나기 전 푸드스타일링 교육을 해주셨던 선생님이 미국으로 이민 가셔서 푸드스타일링으로 연결된 인맥이 전혀 없었죠. 그래서 직접 포토스튜디오에 포트폴리오를 제작해서 보내며 일하기 위해 꾸준히 찾아다녔어요. 그런 과정에서 자연스럽게 입소문을 통해 지금까지 일하게 됐네요.

Question 푸드스타일리스트가 되기 위해 어떤 준비를 해야 할까요?

푸드스타일리스트로서 음식에 대한 기본적인 지식, 미술, 디자인 등 다방면의 문화에 관심이 있어야 해요. 요즘은 다양한 스타일링 이미지를 검색해 보는 방법이 많으니까 꾸준히 감각을 키워보는 걸 추천합니다. 어시스턴트 활동을 하며 촬영 현장에 대한 현장감을 익히는 것도 매우 중요한 것 같아요.

Question 현재 운영하시는 '키친스토리'에 관한 설명 부탁드립니다.

현재 '양상의 키친스토리 www.yangsangstyle.com'라는 라이프 스타일링 스튜디오를 운영하고 있습니다. 다양한 대기업의 푸드와 제품 스타일링, 영화 속 음식, 지면 푸드 스타일링, 유명 가전브랜드의 라이프 스타일링 사진 작업을 전반적으로 진행한답니다.

- SAMSUNG 지펠 아삭 김치냉장고 지면 푸드스타일링
- P&G 페브리즈 신제품 광고스타일링
- LG전자 전자제품 (냉장고.오븐.전자레인지) 스타일링
- LG디스플레이 4K,8K 올레드TV 디스플레이 지면 푸드아트
- LG 프리미엄 가전 시그니처 올레드 롤러블 TV 영상
 디스플레이 아트 푸드스타일링
- SK매직 가전제품 (정수기.오븐.안마의자.인덕션) 푸드스타일링
- SAMSUNG 가전제품 (냉장고.오븐.전자레인지) 푸드스타일링
- 스웨덴 프리미엄 일렉트로룩스 가전 브랜드 제품스타일링
- 하이얼코리아 가전제품 (냉장고,TV) 제품 스타일링
- 독일 수입 인덕션 KOCH 코크 가전 브랜드 제품 스타일링
- Netflix (넷플릭스) 오징어게임 등 푸드스타일링 담당 다수

▶ 푸드 촬영 현장 모니터링

▶ 푸드 촬영 현장에서

푸드스타일리스트가 된 후 첫 프로젝트는 무엇이었나요?

한국에 돌아와서 첫 프로젝트는 광주 김대중 컨벤션에서 200명 외국인과 초청 손님을 모시고 '2010 아트광주 무각사 디너파티 사찰음식' 케이터링 공간 연출이었어요. 한번에 푸드와 공간 연출을 동시에 할 수 있는 큰 프로젝트로 큰 신고식의 경험을 했어요. 의욕만 가지고 진행했던 프로젝트였지만, 열정과 설렘으로 열심히 준비했던 감정이 아직도 생생해요. 다행히 큰 문제 없이 마무리되어서 뿌듯했습니다.

Question **지금까지 수행했던 프로젝트 중에서 가장 기억에 남는 것은 무엇인가요?**

매년 열리는 세계 가전 전시회 CES에 선보이는 LG OLED TV 디스플레이 푸드 아트 촬영이 생각이 납니다. 늘 긴박하고 촉박한 일정 속에서 프로젝트를 하면서 한 컷 한 컷이 정말 어려웠어요. 모든 게 완벽해야 했던 촬영이었죠. 예를 들어 화면 속에 보이는 꿀의 색감과 농도와 기포 하나까지 완벽해야 했어요. 구하기 어려운 소품과 식재료를 준비했고 현장에서 푸드스타일링으로 3일 밤을 새우고 진행했답니다. 그 결과 'LG 시그니처 올레드 TV R'이 미국 라스베이거스에서 열리고 있는 'CES'에서 최고 TV로 선정되고 반응이 좋았답니다. 매우 뿌듯하고 보람을 느낀 프로젝트였죠.

　사실 푸드스타일리스트라는 화려한 이름 뒤에는 고된 노동이 있습니다. 스타일링 전반에 대한 기획부터 모든 식자재 구매, 식기 운반, 연출 등 모두 푸드스타일리스트의 몫입니다. 푸드스타일리스트를 도전한다면 끝까지 도전하고 버티는 배짱이 제일 중요한 것 같아요. 누가 시켜서 참고하는 업무가 아닌 책임감과 일에 대한 열정이 전부라고 생각해요. 관련 학과도 생기고 접근성이 좋아졌지만, 프로가 되려면 끊임없이 자기 노력이 필요한 직업이라고 생각합니다.

꾸준히 하다 보면
다가오는
성취감과 결과물

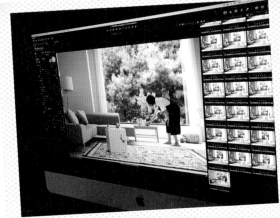
▶ 가전제품 공간연출 광고 현장

▶ 화장품 촬영 현장

▶ 가전제품 촬영

▶ 방송촬영 장면

Question 푸드스타일리스트의 근무환경은 어떤가요?

프로가 되기 위해서는 끊임없는 자기 노력이 필요합니다. 실제로 푸드스타일리스트의 개인 역량에 따라 보수와 환경의 편차가 매우 크죠. 경력과 자질에 따라서 연봉은 달라질 수 있기에 정확한 연봉에 대해서는 단정하기 어렵네요.

Question 향후 푸드스타일리스트라는 직업의 전망은 어떨까요?

생활 전반에서 식생활의 미적인 요소를 중시하는 문화 트렌드가 형성되어가고 있죠. 따라서 간단하게 플레이팅 하는 수준을 넘어서 전문적으로 음식을 연출하고 요리 및 관리를 하는 푸드스타일리스트의 전망이 앞으로 밝다고 볼 수 있어요.

Question 푸드스타일리스트가 되고 나서 새롭게 깨닫게 되는 점이 있을까요?

푸드 스타일링뿐만 아니라 라이프 스타일링 전반(제품, 뷰티, 공간세트)에 걸쳐 영역을 넓게 접근해야 경쟁력이 있는 것 같아요.

Question 스트레스를 어떻게 푸시나요?

일하면서 가장 중요한 부분일 거예요. 일에 대한 육체적인 어려움은 늘 따라다니지만, 개인적으론 정신적인 스트레스가 없답니다. 취미는 바다와 산을 다니며 좋은 공기를 마십니다. 정신을 맑게 하려고 쉬면서 시간을 즐겨요.

Question 가장 중요하게 생각하는 직업적 철학은 무엇인가요?

'꾸준히'라는 의미를 참 좋아해요. 푸드스타일리스트로서 꾸준함이 정말 필요하다고 생각합니다. 내 자리에서 꾸준히 연구하고 파악하고 준비하고 완성하다 보면, 그 과정에서 결과와 성취감이 꼭 함께 따라오거든요. 누군가에게 인정받으려 애쓰지 말고 오직 자기에게 인정받고 자기의 전문성을 끝까지 고집할 줄 알아야 한다고 생각해요.

Question 푸드스타일리스트로서 앞으로 삶의 목표는 무엇인가요?

가장 중요한 것은 자신만의 스타일을 잃지 않는 것이라고 생각해요. 무리한 목표와 욕심을 내기보다 늘 새롭게 변화하는 트렌드를 잘 파악해서 매번 진행하는 작업에 열중하고 충실하게 끊임없이 공부하며 스타일링 분야에서 꾸준히 내실을 다질 계획입니다.

변화하는 트렌드를 파악하기 위해서 어떤 활동을 하시나요?

트렌드 파악이 단순히 어떤 유행을 아는 게 전부가 아니라고 생각해요. 푸드스타일리스트로서 다양한 브랜드가 추구하는 다양한 콘셉트에 따라 의미는 달라지기 때문이죠. 개인적으로 가벼운 정보 검색보다는 직접 백화점을 자주 방문해서 트렌드를 파악하고 있어요.

마지막으로 청소년들에게 해주고 싶은 말씀을 부탁드립니다.

트렌드를 읽지 못하면 푸드스타일리스트가 될 수 없어요. 푸드스타일리스트를 꿈꾸는 친구들이 있다면 도전해 보라고 이야기하고 싶어요. 물론 초반에는 일을 배우는 과정에서 공부해야 할 것도 많고 몸도 힘들고 지칠 수 있지만, 쉬운 일이면 매력 없지 않을까요? 도전하는 과정에서 성취감이 생길 거예요. 여러분의 꿈을 응원하겠습니다.

평범한 주부에서 외식기업의 임원을 거쳐, 현재 기업체 대표로 있는 요리연구가 겸 푸드스타일리스트이다. 20년 전 일본에 거주하고 있을 때 취미로 요리를 배우다가 일본어 선생님의 조언과 함께 일본의 베이커리와 디저트가 크게 앞서 있다는 것을 깨닫고 제과를 시작으로 해서 본격적으로 요리 공부를 시작했다. 그 후 캐나다, 싱가폴, 미국 등 오랜 해외 생활을 통해 각각의 나라에서 다양한 요리와 식공간 연출을 많이 배우고 경험하게 되었고, 귀국 후 40살이 넘은 나이에 집에서 쿠킹클래스를 시작으로 해서 유명백화점의 스타강사가 되었다. 각종 잡지와 매스컴에서 섭외요청이 쇄도했고 100회 이상의 방송 출연과 국내외 여러 기업의 협찬을 받으며 각종 기업행사를 주관하게 된다. 메뉴 개발에서부터 푸드스타일링까지 하나의 외식 브랜드를 만드는 일을 모두 총괄하여 프로듀싱하는 푸드컨설턴트로 활동하고 있으며 기업체 대표가 되었다. 현재 책(푸드 에세이)을 집필 중이고 방송은 물론 다양한 외식 관련 일에 전념하여 꿈과 목표를 하나하나 실현해가고 있는 멋진 푸드스타일리스트이다.

요리연구가 '리카쿡' 대표
리카 푸드스타일리스트

현) 리카쿡 대표
전) ELX F&B ㈜ 이사 / C.C.O[Chief Creative Officer]
　　외식컨설턴트, 쿠킹클래스 강사,
전) 현대백화점 문화센터 스타강사
· 일본 홈메이드협회 정식사범
· 일본 푸드라이센스 국제협회 (FBLJ) 일본요리 연구가/
　푸드스타일리스트 / 강사
· 쿠켄, 퀸, 여성중앙 등 다수의 잡지 활동
· 삼성, 오뚜기, 키엘 등 다수 기업체 행사 및 강의 주관
· KBS 뉴스광장, 무엇이든 물어보세요, 등 다수의 TV방송출연
· '후와후와', '동백도시락' 등 다수의 외식브랜드 컨설팅

푸드 스타일리스트의 스케줄

리카
푸드 스타일리스트의
하루

23:00 ~ 23:30
▸ 감사 일기, 기도
23:30 ~
▸ 취침

07:00 ~ 9:00
▸ 기상, 아침 묵상
 간단한 운동
▸ 출근 준비

18:00 ~ 21:00
▸ 저녁, 휴식
 (혼자 할 때도 있고
 손님 미팅)
21:00 ~ 23:00
▸ 개인 시간, 자료 찾기
 (요즈음 책 준비로 집필
 을 하고 있음), 휴식

09:00 ~ 12:00
▸ 출근 후 회의
▸ 미팅 등 업무

15:00 ~ 18:00
▸ 업무
 (방송촬영, 푸드스타일링,
 메뉴 개발, 외식 컨설팅,
 시장조사, 외부미팅, 강의 등)

12:00 ~ 15:00
▸ 점심
▸ 휴식
▸ 손님 미팅

평범한 주부에서
푸드스타일리스트로

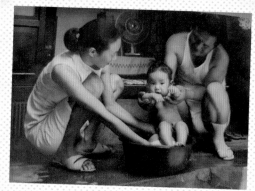

▶ 엄마, 아빠와 즐거운 목욕시간

▶ 사랑이 많으셨던 부모님과 함께

▶ 항상 잘 웃고 애교가 많았던 어린 시절

어린 시절에 어떤 분이셨나요?

1남 2녀 중 장녀로 아버님은 이북 신의주가 고향이시고 어머님은 남쪽 통영이 고향이셨어요. 어렸을 때부터 대학 진학할 때까지 서울 강남에서 성장했고, 독실한 기독교 가정에서 부모님의 사랑을 많이 받았죠. 미술에 소질이 많았고 그림 그리기나 예쁘게 꾸미는 걸 좋아하는 유순한 아이였습니다.

Question **중고등학교 시절 학교생활은 어떠셨나요?**

친구들과의 관계는 원만했고 얌전한 아이였어요. 그림 그리기나 만드는 것, 예쁘게 글씨 쓰는 것을 잘해서 미술과 관련된 상을 많이 받았습니다. 암기과목이나 언어 시간을 좋아하고 잘했어요. 조금은 특이하게도 중학교는 불교 계열의 여중을 나왔고 고등학교는 기독교 계열의 여고를 나왔는데 교회 활동을 열심히 했었고 봉사활동도 많이 했었지요. 고등학교 때는 일주일에 한 번 예배 시간이 있었는데 그 시간을 많이 좋아했습니다.

Question **학창 시절 본인의 희망 직업은 있었나요?**

학교 다닐 때는 키가 큰 편이고 언어 구사에도 자신이 있어서 스튜어디스가 되고 싶었어요. 세계 여러 나라를 폭넓게 경험할 수 있는 전문직을 선망했었답니다.

어려서부터 미술 시간이 좋았고 미술 쪽에 소질이 많았던 것 같아요. 대학에서는 의류학과를 전공했는데 옷을 만들고 바느질하는 데는 소질이 별로 없었지만, 텍스타일(섬유디자인&스타일화 등) 쪽은 잘했거든요. 미술에 소질이 있었던 것을 지금은 푸드를 통해서 풀어내고 있죠. 테이블셋팅, 푸드스타일링은 물론 외식매장의 내·외부 인테리어 디자인까지 섭렵해서 총괄하는 데 많은 도움이 되었습니다.

Question 처음부터 푸드 관련 분야를 전공한 게 아니라고요?

네. 평범한 주부로 일본, 캐나다, 싱가폴, 미국 등에 거주하며 해외 생활을 오래 했어요. 외국에 살면서 그 나라의 언어도 공부하고, 요리를 취미로 공부하게 되었죠. 한국에 와서 취업하겠다는 생각으로 처음부터 요리를 배운 건 아니었어요.

Question 진로 선택의 기준이나 영향을 받은 요소들이 있나요?

일본에 오래 살게 돼서 일본어를 배우기 위해 일본어 학교에 다녔어요. 그때 만난 일본인 은사님이 하루는 좋은 호텔에 데려가 일본의 카이세키 요리(코스 요리)를 사주시면서 하시는 말씀이 "일본에 와서 일어는 누구나 배워가니까 일어가 아닌 또 다른 한 가지를 배워서 가세요."라고 말씀해주셨어요. 그 말씀 덕분에 무언가 더 배워야겠다고 생각을 했죠. 플로리스트 공부를 해볼까 하다가 20년 전인 그때만 해도 일본의 베이커리나 디저트 등이 상당히 앞서 있는 걸 보고 제과를 먼저 배우기 시작했습니다. 그러고 나서 요리도 본격적으로 배우기 시작했고요. 그 후 여러 나라에 살게 되면서 다양한 요리와 식공간 연출을 많이 배우고 경험하게 된 것이 요리연구가와 푸드스타일리스트로 저를 바꾸는 큰 계기가 된 것 같습니다. 지금도 여러 면에서 은사님의 조언을 정말 감사하게 생각합니다.

Question **푸드와 관련한 직업으로** 처음엔 어떤 일부터 하신 건가요?

귀국 후 마흔이 넘은 늦은 나이에 집에서 쿠킹클래스를 처음 시작했어요. 10년 전인 그때는 별도로 홍보하는 것도 없이 아파트단지에 전화번호가 있는 전단을 부치면서 '이게 과연 될까?' 생각했죠. 예쁘게 꾸미는 것은 소질이 있던 터라 테이블세팅을 멋지게 해놓고 외국에서 배워 온 다양한 요리를 가르쳤습니다.

입소문을 타고 수강생들이 점점 많아지기 시작했고, 쿠킹클래스를 진행하면서 푸드스타일링과 테이블코디네이팅을 접목해서 함께 수업했어요. 입소문이 나자 잡지사와 방송국에서 촬영 의뢰가 들어오기 시작했고요. 그때는 모든 준비를 혼자서 뛰어다니면서 했어요. 밤늦게까지 장 보고, 원단 시장 가서 천 끊어서 테이블보 만들고, 그릇 사러 그릇도매시장을 뛰어다니고, 강의 준비하고, 정말 열심히 했던 것 같아요.

Question **백화점** 스타강사이기도 하시던데요?

예. 일을 시작하고 얼마 안 되어서 현대백화점 본점 문화센터에서 강의 의뢰가 들어왔고, 많은 선생님 사이에서 스타강사로 뽑혔어요. 이때부터 활발하게 요리 강의 활동을 했고 방송 출연도 많이 하게 되었죠. 요리 강의, 푸드스타일링, 테이블코디네이팅 등 다방면으로 인정받으면서 외식 브랜드 만드는 일을 맡게 되었고 유명백화점과 핫플레이스에 입점시키는 일을 하게 되었답니다. 다수의 기업체 행사와 연예인과 함께 하는 대형행사, 그리고 각종 강의를 도맡아서 진행해왔고, 매우 많은 곳에서 협찬이 쏟아졌어요.

푸드 전문가로
활발한
방송활동!

▶ 탤런트 이숙 님, 개그우먼 김명선 님과 방송 촬영 모습

▶ 푸드 관련 인터뷰 촬영 모습

▶ KBS 생생정보 촬영 현장

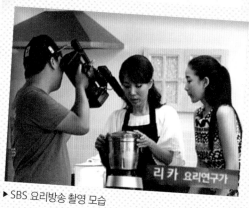

▶ SBS 요리방송 촬영 모습

외식컨설팅에 관해 좀 더 자세한 설명을 부탁드립니다.

외식 경영자에게 필요한 정보를 제공하고, 정보의 조합과 예측을 통해 목표를 제시하고 실행하여 이익을 창출하는 모든 행위를 말해요. 외식컨설팅은 크게 창업과 경영, 두 부분으로 구분되는데요. 창업은 사업 타당성, 사업계획, 메뉴 개발 등을 하고, 경영은 매출 증대, 운영, 서비스 증대, 전략 등으로 구분이 됩니다.

이미 미국과 일본에는 수많은 외식컨설팅이 성업 중이며 보통 외식산업체를 운영할 때 리스크를 줄이고 성공 가능성을 높이기 위해 컨설팅을 꼭 받는다고 해요. 브랜드의 콘셉트, 기획, 메뉴개발과 푸드스타일링은 물론 푸드 촬영 등 외식브랜드가 탄생하기까지 모든 과정을 총괄하는 일을 하는 거예요. 제가 컨설팅 한 '후와후와'는 현대백화점, 광화문디타워 등 주요 상권에 입점해있어요. 또 고급도시락인 '동백도시락'과 프랑스 명품 브랜드 '바카라'의 '아시안 티푸드 세트' 등을 컨설팅했답니다.

Question **외식기업에 임원으로 첫 직장생활을 하시게 되었다고요?**

네. 활발히 활동하는 걸 인정받아 나이 50세가 넘어서 30년 넘은 외식기업에 임원으로 입사하게 되었습니다. 그 기업에서는 첫 여성 임원이었고, 개인적으론 오십이 넘어 첫 직장생활을 하게 된 셈이죠. 조직 생활을 경험해 본 적이 없는 저에게 처음에는 힘든 직장생활이었지만, 회사 안에서 많이 배우고 성장할 수 있는 좋은 계기가 된 거 같아요.

지금도 푸드와 관련한 다양한 분야에서 활발히 활동하고 있고 전문가로서 인정받고 있습니다. 많은 나이에 일하게 되었지만, 좋아하는 일을 할 수 있고 늘 열정적으로 일하면서 더 큰 꿈을 향해 한발씩 나아가는 이 순간이 참 귀하게 여겨집니다.

Question **푸드스타일리스트가 되기 위해** 어떤 경험과 준비가 필요할까요?

개인적으로 여러 나라에 살면서 폭넓은 세상을 경험한 게 정말 많은 도움이 되었어요. 나라마다 각각 다른 전통과 문화를 가지고 있고 식문화도 크게 달랐어요. 요즘은 세계 여러 나라 음식을 경험할 수 있는 곳들도 많고, 멋스러운 음식점과 카페도 하루가 다르게 생겨나고 있잖아요. 가능하면 많은 걸 경험해보고, 전시회도 가서 훌륭한 미술작품이나 예술품들을 자주 접하고, 관심 있는 책들도 많이 읽어보기를 바랍니다.

Question 현재 많은 일을 하신다고 들었습니다.

요리연구가, 푸드스타일리스트, 쿠킹클래스강사, 그리고 외식컨설턴트 등 푸드와 관련한 다양한 일을 하고 있습니다. 외식컨설턴트로서는 F&B쪽의 브랜드를 오픈할 때 필요한 모든 것을 도맡아 프로듀싱 하고 있어요. 트렌드 분석, 시장조사, 메뉴 개발, 푸드스타일링, 기물 세팅, 주방 세팅, 푸드 촬영, 인테리어 콘셉트, BI 등도 협력업체와 함께 총괄해서 하고 있죠. 한 브랜드가 오픈될 때까지 모든 일을 맡아서 진행합니다.

강의도 하고 있고, 요리연구가&푸드스타일리스트로서 방송촬영도 많이 하고 있답니다. 여러 방송국에서 각기 다른 콘셉트로 촬영 섭외가 들어오는데 요리 관련 촬영을 방송국에 가서 할 때도 있고, 쿠킹 스튜디오에서 할 때도 있어요. 연예인분들과 같이 방송촬영을 할 때가 많고요. 또 현재는 요리 에세이 출판을 위해 집필 중입니다.

Question '셰프'라고 불리실 때도 있을 거 같은데요?

가끔 제가 요리를 하니까 저에게 '셰프'라고 부르는 분도 있는데, 엄밀히 말하면 전 셰프가 아닙니다. 저는 외식컨설턴트, 요리연구가, 푸드스타일리스트랍니다. 하나의 외식 브랜드가 만들어지기까지 콘셉트, 기획은 물론 메뉴 개발, 푸드스타일링, 그리고 외식 관련해서 나오는 제품을 상품성 있게 만들어서 상품화하는 일을 하는 것이죠. 물론 요리 강의도 하고 있습니다.

Question 푸드스타일리스트가 되려면 요리도 잘해야 하나요?

푸드스타일리스트 중에서는 요리를 못하는 분들도 있어요. 약간 예술적인 영역이라 미적 감각이 좋은 분들이 요리를 못하더라도 멋진 장면을 연출하기도 하거든요. 하지만 제 생각엔 요리 관련 공부를 한 푸드스타일리스트라면 그 음식에 쓰인 재료와 원재료, 조리 후의 모습 등 더 많은 것을 체계적으로 알고 있기에 훨씬 폭넓게 자기만의 푸드스타일링을 해낼 수 있다고 생각합니다.

Question 푸드스타일리스트로서 계속 진화해가시는 비결이 무엇일까요?

늘 책이나 sns 영상 등을(외국 관련 도서) 참고해서 요즘 세계적으로 주목받는 트렌드나 소재와 색감을 스타일링할 때 참고한답니다. 그리고 요리연구가로서 그 요리에 사용된 재료와 조리과정 등에서 나오는 재미있는 스토리도 연결 지어서 '리카'만의 가치와 색을 넣는 푸드스타일링을 선보이려고 노력하죠. 어렸을 때부터 미술에 소질이 많았던 저는 음식을 통해서 저만의 그림을 그리고 있습니다. 이 즐거운 작업은 계속될 것이며 앞으로 더 진화할 거로 생각합니다.

Question 푸드스타일리스트의 향후 전망을 어떻게 보시는지요?

의식주는 인간이 살아가는 데 있어서 꼭 필요한 것입니다. 그중에서도 식문화는 그 시대와 문명에 따라 많은 변화를 해왔지요. 코로나로 인해 배달식이 증가하고 간편조리식(HMR)이 쏟아져 나오고 있고, 전 세계 음식들을 여행 가지 않고도 폭넓게 즐길 수 있는 시대가 됐습니다. 푸드 관련 종사자들도 새로운 시대를 맞아 여러 가지 변화에 발맞춰나가야 하겠죠. 한류 시대를 맞아 전 세계가 한국문화와 음식에 관심을 두고 있고, 실제로 해외에서 우리나라의 음식들이 큰 인기를 얻고 있어요. 앞으로도 급격히 푸드 시장은 변화할 것이고, 어떻게 접근하느냐에 따라 계속 성장할 가능성이 충분히 있다고 봅니다.

Question 푸드스타일리스트로서 일하시면서 알게 되신 사실이 있나요?

다른 일에 비해 이직률이 높다는 걸 알았습니다. 한곳에 오래 머물지 않고 이동하는 셰프들과 푸드스타일리스트 그리고 요리 관련 보조 일을 하는 분들이 많았습니다. 그만큼 푸드 분야 일이 힘들기 때문이겠죠. 장시간 서서 일해야 하고, 생각보다 체력을 요구하는 일도 참 많거든요.

Question 푸드스타일리스트로서 방송촬영은 어떤 식으로 진행되나요?

방송 출연할 때 음식을 찍으면서 굉장히 장시간 촬영합니다. 방송에서는 아주 짧게 3분 이내 나오는 촬영도 최소 3~4시간 넘게 촬영할 때도 많고요. 방송촬영이 들어오면 방송작가와 요리콘셉트 관련 회의에서부터 각종 재료 준비, 촬영하는 날까지 해서 2~3일 넘게 준비하게 됩니다. 쉽게 보이는 푸드(푸드스타일링) 관련 장면도 큰 노력과 수고가 더해집니다. 각종 촬영을 하면서 정작 저와 스텝들은 바빠서 식사를 못 할 때가 많답니다.

92 ▸ 푸드스타일리스트의 생생 경험담

Question 일하시면서 가장 보람을 느낄 때는 언제인가요?

푸드 관련 다양한 일을 하면서 방송이나 강의로 사람들 앞에 서는 일이 많은데요. 많은 수강생을 만나고 큰 이벤트나 기업체 행사를 진행해 왔죠. 단순한 레시피만을 전달하는 것이 아니라 어떻게 건강하게 먹어야 하는지, 왜 간단하게라도 요리를 해서 먹어야 하는지, 건강한 삶을 영위하기 위해서는 먹는 것이 얼마나 중요한 일인지를 전달하려고 끊임없이 노력했어요.

되도록 제철 재료로 쉽고 간단하게 요리하는 법과 자기 몸을 살리는 건강한 음식에 대해서 강의했을 때 수강생들이 집에 가서 몇 년 만에 요리했다는 분들의 얘기를 듣게 되죠. 또한 아이들에게 오랜만에 집밥을 만들어줬다는 분들, 그리고 가족끼리 제가 제시한 레시피로 너무나 맛있게 음식을 만들어 먹으며 행복한 시간을 보냈다는 분들의 얘기를 들을 때면 정말 행복하고 보람을 느낍니다.

Question 푸드스타일리스트로서 창업에도 관여하시나요?

아주 오랜 시간 동안 노력하고 한 걸음씩 걸어오는 동안 전문가가 되었고 창업을 하고 싶어 하는 개인이나 기업체가 원하는 컨설팅을 잘 할 수 있는 능력을 갖추게 되었습니다. 그래서 지금은 전문 외식 컨설턴트로서도 활동하고 있고 그 일 안에는 푸드스타일리스트 일도 포함되어 있습니다. 외식시장 상황을 잘 파악하고 맛있는 메뉴개발을 하는 것도 중요하지만 상품의 값어치를 돋보이게 해줄 푸드스타일링은 외식사업에서는 뺄 수 없는 아주 중요한 일이 되었습니다.

기업체 컨설팅도 많이 진행하고 있지만 개인들은 전문가가 아니기 때문에 창업할 때 여러 가지 어려운 점이 많고 시행착오를 겪을 때가 많습니다. 지방에서 새벽부터 올라와서 열심히 배웠던 분이 창업해서 아주 잘 된다고 했을 때 기뻤습니다. 내가 아는 지식을 나누어서 다른 분이 살아나가는 데 힘이 되었다면 정말 감사한 일이지요.

세상에
K-FOOD의
시대를 꿈꾸다

▶ 배우 연정훈 씨와 기업체 행사 중인 모습

▶ 키엘 기업체 행사 중

▶ 요리&푸드스타일링 강의 중

▶ 일본 요리 강의 중

살아오시면서 큰 전환점은 없으셨나요?

거제도에 있는 업체에서 컨설팅 의뢰가 들어온 적이 있어요. 지방에서 온 의뢰는 처음이기도 했고 그곳에서 몇 달 머물러야 해서 망설이기도 했죠. 의뢰가 오고 얼마 지나지 않아 사랑하는 엄마가 돌아가셨어요. 큰일을 겪은 후 남쪽 지방으로 가게 되었고 거기서 일하면서 아름다운 자연을 만나게 되었지요. 바다를 매일 보고 거닐기도 하고, 파도 소리를 들으면서 마음의 위안을 많이 얻었어요. 그리고 풍부한 바다 식재료를 보고 제철 먹거리를 주는 바다와 자연에 대한 고마움을 현장에서 직접 느끼게 되었고 요리하는 사람으로서 꼭 지녀야 할 자연과 환경에 관해 관심을 가지게 되었답니다. 건강한 식재료는 모두 자연으로부터 오는 것이니까요.

그 후에는 푸드와 자연환경을 하나로 보고 생활 속에 작은 일들을 실천하고 있어요. 분리배출, 일회용품 줄이기, 장바구니 들고 다니기, 탄소배출을 많이 하는 육식 줄이기, 가까운 거리는 걷거나 대중교통 이용 등 생활 속에서 실천하고 있습니다. 좋은 환경에서 좋은 식재료가 나오고 우리도 건강히 먹고 건강한 몸이 되어야 맡은 일도 더 잘해나갈 수 있다고 생각합니다.

Question 푸드스타일리스트로서 직업에 대한 철학이 있으신지요?

무엇을 하든지 자기관리를 철저히 하고 자신만의 확고한 신념과 가치를 가지고 앞으로 나아가는 것입니다. 체력적으로 힘든 일도 많고 트렌드가 정말 빨리 변하는 게 푸드 분야입니다. 항상 자료를 찾아 트렌드를 분석하고, 자신만의 색을 담을 줄 알고, 창의적이어야 합니다. 어떤 분야도 마찬가지겠지만 끊임없이 노력하고 연구개발해야 한다고 생각합니다.

스트레스는 어떻게 해소하시나요?

햇살을 받으며 자연 속에서 강아지와 산책하는 것을 좋아하고요. 평소에 차 마시는 걸 좋아해서 티팟에 차를 내리면서 은은한 차향을 즐기면 마음이 편안해져요. 다즐링티를 아침에는 즐겨 마시는데 이 시간을 '다즐링의 위로'라고 생각합니다. 가끔 카페 가는 것도 좋아해서 조용한 카페에서 나만의 시간을 보내고 여러 생각을 하기도 해요. 아주 스트레스가 많아 고민이 많을 때는 여동생과 마음속에 있는 대화를 나누면서 스트레스를 풀기도 하지요.

*다즐링; 인도의 다즐링 마을에서 생산되는 세계 3대 홍차 중 하나, "홍차의 샴페인"이라 불림

Question **앞으로 삶의 목표는 무엇인가요?**

워낙 늦은 나이인 마흔이 넘어서 시작한 일이라 어느 것 하나 쉽지는 않았지만, 10년 동안 여러 가지를 배워온 것 같아요. 어느덧 돋보기가 있어야 하고 흰머리도 군데군데 눈에 띄는 나이가 되었어도 하고 싶은 꿈들이 아직 많이 있습니다. 많은 분을 일 덕분에 만날 수 있었고, 푸드 분야 일을 하고 싶어 하는 분들에게 먼저 경험한 사람으로서 도움을 줄 수 있는 일을 하고 싶어요. 무언가 조금 더 배우고 싶어 하는 젊은이들, 창업하고 싶어 하시는 분들, 경력이 단절된 분들, 퇴직 후 도전해보고 싶은 분들에게 새로운 꿈을 실현해나갈 수 있도록 도와드리는 일을 하고 싶습니다.

외식브랜드를 만드는 일도 꾸준히 해서 우리나라에서 손꼽히는 멋진 외식브랜드들을 더 만들어보고 싶고요. 인스턴트식이나 간편식이 넘쳐나는 시대에 환경에 이롭고 우리 몸을 건강하게 하는 자연에서 온 바른 먹거리의 중요성과 가치를 많은 사람에게 전하고 싶습니다. 코로나 이후에 환경과 건강한 식생활에 관한 관심이 높아졌어요. 환경파괴와 기후변화에 영향을 주는 탄소를 많이 배출하는 육식이나 가공식품의 섭취를 줄이고 신

선한 채소, 곡류 등의 건강한 식재료를 활용한 요리나 레시피들을 개발하여 건강한 먹거리의 중요성을 알리고 싶어요. 계속해서 올바른 식생활을 할 수 있는 것에 도움을 줄 수 있는 의미 있는 일을 해나가려고 합니다. 몸을 건강하게 해주는 이로운 음식을 먹고 아름다운 환경과 지구를 만들어 나가는 일에 푸드전문가로서 작은 힘을 보탤 수 있었으면 좋겠네요.

> **Question**
>
> **현재 수행 중이거나** 향후 계획된 프로젝트에 관해 설명 부탁드립니다.

K-Food의 관심이 높아지고 있는 요즘 요리연구가 & 푸드스타일리스트로서 해외생활을 오래 했던 장점과 전문가로서 활동했던 경험을 살려 한국의 전통과 미를 담은 요리와 푸드스타일링을 알리는 일을 하고 싶습니다. 앞으로 강의, 출판, SNS 등을 통해 국내외 더 많은 분들을 만날 계획을 하고 있습니다.

오랫동안 인정받아 온 강의도 그동안 코로나로 오래 쉬고 있었는데 재오픈해서 요리를 전문적으로 하고 싶어 하는 분들을 위한 창업반이나 전문반도 만들고 푸드 분야에 꿈을 가지고 셰프나 푸드스타일리스트, 요리연구가가 되고 싶은 어린이나 청소년들이 제대로 배울 수 있는 좋은 프로그램도 만들고 있습니다.

또 현재는 새로운 외식브랜드를 런칭하는 프로젝트의 총괄 맡게 되어서 멋진 브랜드 탄생을 위해 전문가로서 최선을 다하려고 하고 있습니다.

궁극적으로는 제가 가진 재능과 경험을 바탕으로 세상을 이롭게 하고 사람들에게 도움이 되고, 또 꿈과 희망을 줄 수 있는 일을 해나가고 싶습니다.

Question 직업으로서 푸드스타일리스트의 매력은 무엇인가요?

일단 전 세계의 많은 식재료와 식문화를 경험할 수 있어요. 다양한 소스와 요리법을 공부하며 새로운 요리와 스타일을 만들어내는 창의적인 일을 할 수 있다는 것이지요. 자연의 재료들로 아름답고 조화롭게 스타일링하고 자신만의 그림을 그려내는 멋진 일입니다.

또 음식을 소중히 여기고 좋은 먹거리를 아낌없이 주고 있는 지구와 자연을 향한 감사한 마음도 생기게 되고요. 끊임없이 진화하고 늘 노력해야 하는 심리적 부담도 있지만, 적성에 맞는 일을 꾸준히 하다 보면 어느 순간 성숙해진 저 자신을 만나게 되는 것 같아요.

Question 가까운 사람에게 푸드스타일리스트라는 직업에 대하여 추천 의사가 있으신지요?

일이 본인의 적성에 맞고 좋아하는 일이 될 수 있다면 적극적으로 추천하고 싶습니다.

Question 장래를 고민하는 청소년들에게 응원 한 말씀.

여러분들은 장래에 대한 꿈도 많고 고민도 많을 겁니다. 식물도 물을 주는 방법이나 자라는 속도가 전부 다른 것처럼 사람도 그런 거 같아요.

제게 도움이 많이 되었던 것은 여러 나라에서 살았던 경험입니다. 무조건 해외에 나가보라는 말씀이 아니에요. 지금 위치에서 다양한 경험을 해보라는 얘기죠. 돌이켜보면 인생에 있어서 실패와 성공의 모든 경험이 저에게는 좋은 공부가 되었죠. 또 자기만의 색을 가지고

자신에게 주어진 소중한 시간을 충실히 보내세요. 하루를 어떻게 보내느냐가 모여서 여러분의 인생이 되는 것이니까요. 시간이 언제까지 있을 것 같지만, 그렇지 않답니다.

명품을 입었다고 멋져지는 게 아니라 자기 자신이 가장 멋진 브랜드이고 명품이라는 생각을 하면서 어제보다 조금 더 나은 자기를 만들기 위해 노력해 보세요. "난 할 수 있어!"라는 자신감으로 무장하고 잘될 거라는 긍정적인 마인드와 믿음을 가지세요. 어려운 것도 모두 과정이라 생각하고 극복하시면 반드시 좋은 일이 기다리고 있을 겁니다. 이 세상에 당연한 것은 없어요. 나에게 주어진 모든 것에 감사하면 기적은 옵니다.

> **Question** 생활 현장에서 청소년들이 개선해야 할 실제적인 조언 부탁드립니다.

입으로 하는 부정적인 말, 누군가를 욕하는 나쁜 말과 행동은 다시 좋지 않은 걸로 되돌아옵니다. 좋은 말을 하고 좋은 마음을 품으며 자기의 양심에 따라 선하게 행동하면 좋은 열매로 돌아오게 될 겁니다. 스마트폰 하는 시간을 조금 줄이고 가족이나 친구와 눈을 바라보고 이야기 나누는 따뜻한 시간을 가지시길 바랍니다. 늘 곁에 있어서 소홀하기 쉬운 가족이지만 제일 소중한 게 결국 가족이죠.

그리고 "You are what you eat" 란 말처럼 건강한 몸이 재산이고 제일 소중한 것이니 건강한 음식을 잘 챙겨 드시길 바랍니다. 먼저 빠르고 편한 인스턴트나 패스트푸드를 조금씩 줄여나가면 좋을 거 같네요. 마음속에 꿈을 품고 한 발자국씩 차근차근 걸어가세요. 강한 의지와 믿음 그리고 실행력만 있다면 못 할 것도 없다고 생각합니다!

유아교육을 전공하여 유치원 교사로 있다가 2005년 전공과 관련이 없는 푸드스타일리스트라는 직업을 뒤늦게 알게 되고 방송통신대학 영양학과에 편입하여 푸드스타일리스트 공부와 영양학 공부를 병행하며 힘들게 졸업했다. 2년 동안의 어시스트 생활을 하면서 촬영에 관한 기본 지식과 분위기 파악을 익힌 후 푸드스타일리스트가 되었다.

현재는 '스위티팝'이라는 푸드스타일링 회사를 운영하고 있으며 푸드스타일링 분야에서도 제품 광고 쪽을 메인으로 진행하고 있다. 상품 패키지나 포스터 CF, 영상 등 광고에 필요한 촬영을 진행하며 국내 식품 대기업들과 함께 작업하고 있다. 여러 개 팀을 구성해서 국내 최고의 스타일링 그룹을 만드는 것을 목표로 성실함과 열정으로 끊임없이 노력하고 있다. 현재 광고를 위한 촬영 작업은 물론이고, 컨설팅이나 메뉴 개발 등의 활동도 조금씩 확장해가고 있다.

--

제품광고 전문 푸드스타일링
양희재 푸드스타일리스트

현) '스위티팝' 회사 대표
• 광고 분야 푸드스타일링 전문 진행
• 상품 패키지나 포스터 CF, 영상 등 광고에 푸드스타일링
• 방송통신대학 영양학과 졸업 (푸드스타일리스트 병행)
• 2005년 푸드스타일리스트 입문 - 푸드스타일리스트 과정 수료
• 유아교육과 전공
• 동원 양반 만두, 사조대림 바지락 순두부찌개 양념,
 샘표 밀푀유나베 육수, 프릴 주방세제 등 다수

푸드스타일리스트의 스케줄

양희재
푸드
스타일리스트의
하루

* 저희 업무는 일정이 굉장히 유동적이어서 규칙적인
생활이 어렵습니다. 촬영 일정에 따라 새벽 4시부터 일정
이 시작되는 날도 있고, 오후 1시에 일정이 시작되는 날도
있어요. 퇴근 시간 또한 예측할 수 없습니다. 아침 9시에
촬영이 시작되는 일정에도 새벽시장에 가야 하는 날엔
새벽 6시 정도에 일찍 이동해야 합니다.

23:00 ~
▸ 취침

07:00 ~ 07:30
▸ 기상

19:00 ~
▸ 소품 정리 및
뒷정리

07:30 ~ 09:00
▸ 가락시장 들러서
촬영 스튜디오로 이동

18:00 ~ 19:00
▸ 촬영 종료

09:00 ~ 18:00
▸ 소품 및 식자재 준비

유치원 교사에서
푸드스타일리스트로

▶ 어릴 적 공원 나들이

▶ 피아노의 재능 발견

▶ 학창시절 즐거운 제주 여행

Question 어린 시절에 어떤 분이셨나요?

무남독녀로 부모님의 사랑을 아주 듬뿍 받으며 자랐어요. 욕심이 없는 아주 온순한 아이였어요. 인형 놀이를 즐기며 조용하고 차분한 놀이를 좋아했죠. 다양한 악기에 대한 관심도 많았고 음악 시간을 특히 좋아했어요.

Question 중고등학교 시절 학교생활에 대해서 말씀해주세요.

주변 친구들과 원만하게 잘 지냈어요. 성적은 좋아하는 과목 위주로 좋은 점수를 받았고요. 저희 시절엔 동아리 활동이 거의 없던 시절이라 요즘 학생들처럼 동아리 활동에 대한 기억은 별로 없네요. 중고등학교 때도 음악을 듣거나 피아노 연주로 여가를 즐겼는데 지금도 여전히 정적인 활동을 좋아해요.

Question 처음부터 푸드스타일리스트와 관련된 학과를 전공하신 건가요?

아니요. 다른 직업군에 종사하고 있었어요. 2005년 제 전공과 관련이 없는 푸드스타일리스트라는 직업을 처음 알게 되면서 뒤늦게 방송통신대학 영양학과에 편입했어요. 푸드스타일리스트 공부와 영양학 공부를 병행하며 약간 힘들게 졸업했지요. 2005년부터 푸드스타일리스트 공부를 시작했으니 벌써 16년이라는 시간이 지났네요.

Question 대학에서 유아교육을 전공하셨다고요?

네. 대학에서 유아교육을 전공했었기에 아이들을 좋아하는 저에겐 유치원 선생님이 잘 맞는다고 생각했었죠. 부모님도 유치원 선생님을 추천하셨고요.

Question 푸드스타일리스트에 도움이 될 만한 경험과 활동이 있었나요?

아무래도 유아교육과의 특성상 만들기 활동이 많았는데 손재주를 이용한 작업이 지금의 직업과 연관되지 않을까 생각합니다. 실제로 어린이를 위한 음식이나 간식 촬영할 때는 도안을 이용한 아기자기한 소품을 만들기도 하죠.

Question 유치원 교사에서 푸드스타일리스트로 전환하신 이유가 궁금합니다.

유아교육을 전공하고 유치원 교사로 근무했었는데요. 어릴 때부터 요리에 대한 관심이 많이 있었는데, 직업을 바꾸고 싶은 시점에 우연히 푸드스타일리스트라는 직업을 알게 되었어요. 정해진 한계가 없이 노력하는 만큼 최고의 자리에 올라갈 수 있을 거라는 생각으로 선택하게 되었지요.

Question 푸드스타일리스트로 직업을 전향하실 때 도움을 주신 분이 혹시 있었나요?

새로운 일을 도전하는 데 있어서 부모님의 지지와 응원이 가장 컸죠. 요리를 좋아하시는 어머니의 적극적인 지원이 없었다면 아마도 지금의 자리에 오르지 못했을 거예요. 최선을 다해서 집중할 수 있도록 도와주신 부모님에게 늘 감사한 마음이죠.

Question 푸드스타일리스트가 되기 위해 어떤 준비를 해야 할까요?

일단 요리에 대한 기본 지식이 있어야 하고, 최소 2년 동안은 어시스트 생활을 하면서 촬영에 대한 기본 지식과 분위기 파악을 해야 할 겁니다. '푸드스타일리스트'라고 하면 굉장히 화려하기만 할 거라는 환상을 품고 있는 친구들이 많은 거 같아요. 하지만 정말 본인이 생각하던 일인지, 버틸 수 있을지 스스로 판단할 수 있는 실무 경험이 꼭 필요해요.

시대가
푸드스타일리스트를
부른다

▶ 치즈 소스 촬영

▶ 꼼꼼하게 면 말기~냉면 패키지 촬영

▶ 맛있는 닭꼬치 촬영 중

▶ 정갈하게 담아진 부대찌개 촬영 중

 Question 푸드스타일리스트가 된 후 첫 업무는 무엇이었나요?

촬영을 위한 소품 포장, 재료 준비, 설거지, 정리 등 가장 처음에 하게 되는 일들은 단순한 업무로 시작했어요.

Question 첫 작품의 기억은 어떤가요?

슬라이스 연어 촬영이 가장 처음 진행하는 촬영이었어요. 흐물거리고 형태감이 없는 재료라서 클로즈업으로 생생함을 촬영하기란 굉장히 어렵거든요. 형태를 잡는다고 손으로 계속 만지다 보면 녹아서 토실토실 살이 거칠게 일어나기도 하고요. 따뜻해져서 더 흐물흐물해지기도 하죠. 온종일 한 컷을 찍는데 진행이 매끄럽지 못해서 그만두고 뛰쳐나가고 싶은 맘이 굴뚝같았답니다. 지금은 웃으며 그때를 추억하지만, 당시엔 등에서 식은땀이 뻘뻘 나는 아주 아찔한 순간이었죠. 한동안 연어는 입도 대지 않았던 아픈 기억이 있습니다.

Question 푸드스타일리스트로서 새롭게 느끼시는 점은?

전문직에 종사하는 사람들은 열정과 인내심이 많이 있어야 한다는 점이지요. 결국 최선을 다하며 끈기 있게 끝까지 버티는 사람만이 살아남을 수 있습니다.

Question 현재 하시는 일에 대한 설명 부탁드립니다.

'스위티팝'이라는 푸드스타일링 회사를 운영하고 있으며 푸드스타일링 분야에서도 광고 쪽을 메인으로 진행하고 있습니다. 상품 패키지나 포스터 CF, 영상 등 광고에 필요한 촬영을 진행하며 국내 식품 대기업들과 함께 작업하고 있습니다.

Question 제품 광고 찍을 때는 어떻게 하는지 진행 과정이 궁금합니다.

어묵탕 촬영을 설명할게요. 제품 촬영을 위해서는 먼저 시안에 맞춰서 준비한 그릇 중에서 디자인과 가장 어울리는 그릇을 고릅니다. 제품에 들어갈 육수는 기름이 너무 뜨면 지저분해 보일 수 있어서 따로 끓여서 준비하고요. 가니쉬로 올라갈 홍고추, 버섯, 당근 등을 썰어 미리 준비합니다. 익는 정도에 따라서 재료의 종류대로 따로 데쳐서 준비해야 해요. 주인공인 어묵은 5배로 준비해서 예쁜 형태로 골라서 끓여 줍니다. 재료 준비가 끝났으면 어묵이 예쁘게 자리 잡도록 그릇에 재료 하나하나 디테일하게 자리를 잡아줍니다. 완성되면 카메라 앵글에 맞춰서 자리 잡고 촬영된 데이터를 보면서 재료들의 위치를 여러 번 수정하면서 가장 좋은 결과물이 나오면 촬영이 종료됩니다.

Question 음식을 맛있게 보이게 하기 위한 자신만의 노하우를 공개하실 수 있나요?

요즘은 자연스러우면서 맛있어 보이는 작업물을 선호해요. 된장찌개를 촬영해도 예전엔 내용물이 생생하게 살아있는 걸 선호했지만, 요즘은 잘 끓여서 채소에 된장이 적당히 배어든 맛깔스러운 씨즐감으로 촬영합니다.

Question

다른 직업과 비교해서 특이한 사항에는 어떤 것이 있을까요?

근무 환경이 우리 작업실에서 촬영하게 될 때도 있고 다른 스튜디오나 세트장으로 출장을 다니는 일도 많아요. 다양한 근무 환경에서 일하죠. 공간이 좁거나 조리 시설이 갖추어져 있지 않은 경우도 많이 있답니다. 연봉은 정말 다양해서 정확하게 설명하긴 어렵지만, 자신의 커리어가 다양해지고 높아진다면 무한대로 올라갈 수 있는 직업이에요.

Question

푸드스타일리스트의 직업적 전망을 어떻게 보시나요?

식문화는 사람이 살아가는 동안은 꼭 필요한 부분이라서 지금보다도 더 많이 발전해가고 다양해질 거로 생각합니다. 코로나로 경기가 어려울 때도 외식은 어렵고, 집에서 식사를 해결하는 사람들이 많아지면서 밀키트 상품들이 굉장한 판매량을 보였다고 합니다. 코로나, 1인 가구의 증가, 편리하고 가성비 좋은 먹거리 선호 등의 이유로 다양한 밀키트 상품들이 출시되면서 촬영 일정이 바빠지기도 했어요.

나는 다시 태어나도
푸드스타일리스트

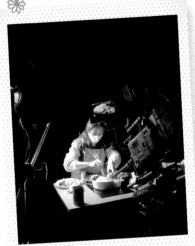

▶ 한돈 CF 촬영 중 한 컷

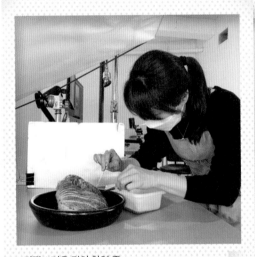

▶ 맛깔스러운 김치 촬영 중

▶ 유투버 고기남자와 함께한
팝업 식당 프로젝트

Question 스트레스를 해소하기 위한 취미활동이 있으신가요?

사실 시간적인 여유가 없어서 지금은 취미활동이 불가능한 상황이에요. 유일한 휴식 시간은 이동하는 차 안에서 볼륨을 높이고 좋아하는 음악을 듣는 거죠. 소소하지만 그 시간이 참 행복합니다. 하루하루 감사한 마음으로 즐겁게 일하고 있어요.

Question 지금까지 했던 업무 프로젝트 중에서 가장 기억에 남는 것은 무엇인가요?

처음 메인으로 작업한 제품이 출시되어 마트에 진열되었을 때예요. 너무나도 뿌듯하고 기뻐했던 기억이 나네요. 그 진열대 앞을 얼마나 많이 서성거렸던지 지금도 생생합니다.

Question 일하시면서 가장 보람을 느낄 때는 언제인가요?

작업한 상품들이 출시되어서 대형마트에 진열되어 있을 때나 작업한 영상을 보게 될 때 가장 보람을 느끼죠. 최근에는 '아웃백' 홍보물 영상을 진행했는데 그 영상이 삼성역 코엑스 사거리와 강남역 사거리 대형 전광판에 온에어 되었거든요. 출퇴근길에 우연히 시간이 맞으면 그 영상을 볼 수 있는데, 그때는 아주 뿌듯하죠.

Question 앞으로 삶의 목표는 무엇인가요?

푸드스타일리스트라는 직업이 체력 소모가 매우 커서 육체적으로 힘이 들긴 해요. 그렇지만 전 항상 얘기해요. 다시 태어나도 푸드스타일리스트가 될 거라고요. 그리고 어렸을 때부터 푸드스타일리스트가 되기 위한 준비를 할 거라고요. 요리도 전공하고 유학도 계획하고요. 아무것도 없는 빈손으로 16년을 달려왔는데 시작이 늦어서 더 높이 올라가지 못한 현재 상황이 아쉽게 느껴질 때가 있어요. 뒤를 돌아보면 굉장히 많이 성장했는데 아직도 올라가야 할 계단이 많이 보이거든요.

지금처럼 성실함과 열정을 가지고 조금 더 높이 올라가도록 노력해야죠. 해를 거듭할수록 조금씩 성장해가고 여러 개 팀을 구성해서 국내 최고의 스타일링 그룹을 만드는 게 목표입니다. 현재 광고를 위한 촬영 작업은 물론이고, 컨설팅이나 메뉴 개발 등의 활동도 조금씩 확장해가고 있습니다.

Question 푸드스타일리스트라는 직업을 주변에 권하고 싶으신지요?

자신의 노력과 결과로 끝없이 발전하고 올라갈 수 있는 직업의 특수성과 매력이 있어서 푸드스타일리스트라는 직업을 추천하고 싶어요.

Question 진로로 고민하는 청소년들에게 해주고 싶은 말씀은?

자신의 관심 분야와 재능을 찾는 일이 어려운 일이지만, 스스로 잘 탐색해서 꼭 자기가 지닌 능력을 발휘할 기회를 찾을 수 있도록 지금의 하루하루를 소중하게 보내면 좋겠어요. 다시는 돌아오지 않을 소중한 시간을 미래의 나를 위해 헛되게 사용하지 않기를 바랍니다.

대학에서 외식조리학과를 전공하던 중 교과목에 있던 카빙 수업의 스승님으로부터 많은 조언과 도움으로 푸드 카빙 명장이 되었다. 식재료를 조각하여 예술을 하는 푸드카빙명장이자 음식을 시각적으로 맛있게 연출하는 광고 푸드스타일리스트로 활동 중인 카빙하는 푸드스타일리스트이다.

현재 카빙아티스트와 푸드스타일리스트에 관심있는 학생들에게 중고등학교, 대학교에서 강의를 하고 있다. 푸드스타일리스트라는 직업에 대해 알리고, 어떻게 준비하고, 어떻게 해야하는지 정보를 몰라 고민하는 이들에게 도움이 되는 멘토가 되고 싶어한다.

가까운 미래에 촬영과 함께 푸드스타일링과 카빙교육도 함께 진행할 수 있는 개인스튜디오를 오픈하는 것을 목표로 정진하고 있다.

푸드카빙 명장
오예린 푸드스타일리스트

현) 오예스타일링 대표
현) (사)한국카빙데코레이션협회 푸드카빙 명장
 영남대학교 일반대학원 외식산업학전공 석사과정
현) 대한민국 푸드카빙명장배대회 심사위원장
현) (사)한국카빙데코레이션협회 푸드카빙 자격검정 심사위원장
현) 농림수산식품교육문화정보원 식품산업진로체험 멘토
현) 은평메디텍고등학교, 송곡관광고등학교 등 다수 푸드카빙강사
- TASTY9, 고디바, 타이거슈가, 사옹원 등
 다수 외식업체 광고 푸드스타일링
- 제15회 한국푸드코디네이터기능경기대회
 푸드그랑프리직종 고용노동부장관상 수상
- 푸드카빙데코레이션 우수지도자상, 대회작품지도 우수지도자상
- 「수박카빙마스터」 저자

푸드스타일리스트의 스케줄

오예린
푸드
스타일리스트의
하루

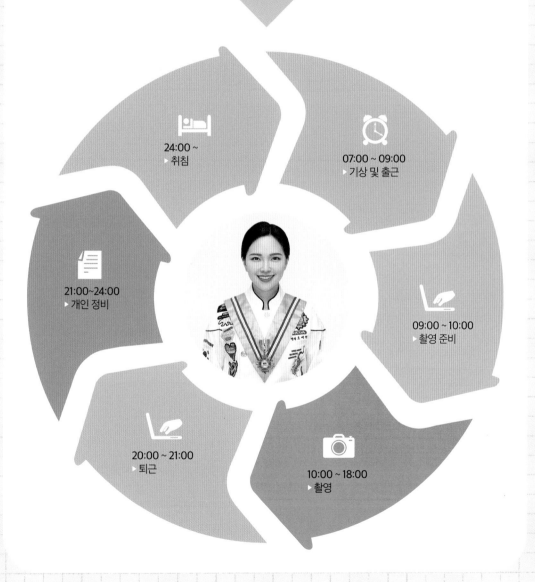

24:00 ~
▶ 취침

07:00 ~ 09:00
▶ 기상 및 출근

21:00~24:00
▶ 개인 정비

09:00 ~ 10:00
▶ 촬영 준비

20:00 ~ 21:00
▶ 퇴근

10:00 ~ 18:00
▶ 촬영

합기도 소녀,
요리학원에 다니다

▶ 어린 시절

▶ 어린이집 발표회

▶ 어린이집 생일

Question 어린 시절을 어떻게 보내셨나요?

부모님은 늦게까지 일하시느라 바쁘셔서 저는 혼자 독립적으로 자라왔어요. 부모님 께서는 다니시는 직장은 적성에 맞는 게 아니라 생계를 위한 것이었지요. 부모님이 생계 를 위해서 적성과 상관없는 일을 하신다는 것을 깨달았을 때가 중학생쯤이었을 거예요.

Question 학창 시절에 어떠한 성향이었나요?

집에 있는 것보다는 친구들과 어울리는 것을 좋아했고, 내성적인 편이었으나 활동적 이고 잘 웃으며 사람을 편안하게 해주는 성향이었죠.

Question 중고등학생 시절 합기도에 몰두하셨다고요?

체육 시간을 좋아했어요. 중고등학교 때 합기도를 다녔는데 합기도 시범단을 하게 되 면서 많은 사람 앞에서 호신술이나 발차기 시범을 보였죠. 최대한 실수 없이 시범해야 했기에 연습을 정말 많이 했답니다. 몰두하며 열정을 많이 가졌던 분야였어요.

당시 운동에 푹 빠져서 지내느라 성적관리는 중요하게 생각하지 못했어요. 학교 수업 이 끝나면 곧장 합기도장 가는 것이 일상 이자 유일한 낙이었지요.

▶ 합기도시범단시절

Question 학창 시절 진로에 도움이 될 만한 활동이 있었나요?

고3이 될 무렵 진로를 진지하게 고민하던 때 우연히 집에서 볶음밥을 만들었는데 너무 재밌더라고요. 그때부터 요리에 흥미를 느끼며 요리학원에 다니기 시작했어요. 대학을 외식조리학과를 진학하면서부터 이 분야로 접어들게 되었습니다.

Question 외식조리학과를 선택하시게 된 이유는 무엇인가요?

처음부터 '푸드스타일리스트가 되어야지'라고 생각하며 진학을 했던건 아니었어요. 요리에 관한 관심을 두게 되면서 외식조리학과를 선택하게 되었고, 그때 당시에 요리를 배워 창업을 목적으로 진학하게 되었어요.

Question 부모님과 진로에 대해서 갈등은 없었나요?

사실 부모님은 안정적인 직업인 간호사나 교사가 되기를 희망하셨어요. 저는 부모님의 의견과 달리, 중고등학교 시절 운동을 했었기에 체육 선생님이나 체육관 관장님, 스턴트 걸을 희망했었죠. 그러다가 고등학교 3학년 무렵 요리 쪽으로 진로를 바꿔 외식조리학과로 진학하였지요.

Question 대학 생활을 어떻게 보내셨나요?

양식동아리에 들어가서 활동을 했어요. 주기적으로 헌혈하고, 장애인 복지관 등 요리 수업 보조를 하며 봉사활동도 했었지요. 학교 수업 중 푸드카빙 수업을 들으며 대회에 참가하기도 했는데 그때 수상을 했어요.

학교 생활하면서 다양한 요리 경험을 하고 싶어서 주방 아르바이트도 늘 했고요.

대학 시절 특별히 기억에 남는 일이 있으신지요?

대학교 때 교과목에 푸드카빙 과목이 있어서 열심히 배우며 푸드카빙 자격증을 취득했고, 교외 대회도 참가하며 수상을 했었어요. 다들 카빙이라는 기술에 대해 신기하고 특별하게 봐주기도 했죠. 성취감이 너무 높았던 터라 기억에 많이 남네요.

현재 직업을 선택하시게 된 결정적인 이유가 궁금합니다.

외식조리학과에서 호텔 실습을 하러 갔는데, 그때 당시 일하시는 분들이 다들 지쳐 보였어요. 같은 일을 반복하는 것을 보면서 다른 직종이 없을까 찾던 중에 푸드스타일리스트를 알게 됐죠. 다양한 능력을 요구하고 늘 새로이 배우고 공부해야 하고 매일 작업이 가지각색이다 보니 재미도 있고 저와 적성이 맞아 선택하게 되었어요.

진로를 선택하는 과정에서 영향을 준 멘토가 있었나요?

조리학과 재학 중에 카빙 수업에서 카빙을 알려주신 스승님께서 제 진로에 대해 상담해 주시고 많은 도움을 주셨어요. 제가 푸드스타일리스트이면서 푸드카빙 명장으로 성장하기까지 길잡이 역할과 조언을 아낌없이 해주신 덕분에 성장할 수 있었어요. 정말 평생의 은인이시죠.

원활한 의사소통,
만족스러운 결과물

▶ 학생 카빙대회 지도

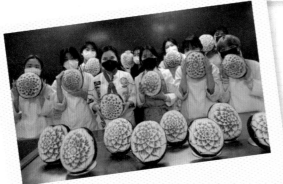

▶ 카빙 수업 중에

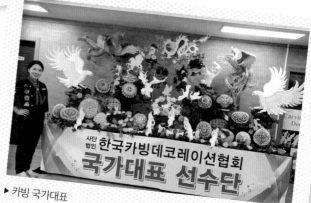

▶ 카빙 국가대표

푸드카빙에 관하여 좀 더 구체적인 사례를 알 수 있을까요?

 수박을 이용하여 돌잔치, 팔순잔치 등의 디스플레이와 갖가지 식재료를 카빙해서 접시에 멋진 데코레이션을 하기도 하죠. 혹은 과일을 예쁘게 깎아서 홈파티나 과일도시락 연출도 하고, 무나 당근을 여러 개 사용해서 봉황이나 용을 만들어 방송이나 전시, 연회, 행사 등에 사용하기도 합니다.

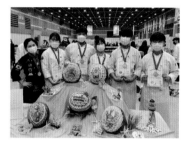

▶ 푸드카빙

Question **진로의 은인이신 스승님에 대해** 조금 더 설명해 주시겠어요?

 스승님께선 카빙을 음식(food)+조각하다(carving)+데코레이션(decoration)의 합성어인 '푸드카빙데코레이션'이라는 개념으로 확장하신 분입니다. 우리나라에서 카빙하신 분들의 대다수분들이 교수님의 제자죠. 10여 년 전엔 대다수 사람이 카빙을 몰랐지만, 현재 학교나 기관에 카빙 교육이 활성화되고, 미디어에 많이 노출되어 대중화가 되기까지 다수 제자를 양성하시고 카빙 산업을 키우신 분이시죠.

푸드스타일리스트가 된 후 첫 업무는 어떻게 진행하셨나요?

아이가 만들 수 있는 밀키트 피자 영상 촬영이었어요. 촬영 1~2주 전부터 프로덕션과 미팅을 하고 이후 바뀌는 시안을 주고받으며 커뮤니케이션했죠. 각 연출 컷에 필요한 재료와 재료량을 계산하여 장을 보고 어울리는 소품을 구상하여 전날 밤 재료 준비와 함께 짐을 싸서 다음 날 새벽에 촬영장에 향했어요.

새벽부터 준비하고 종일 피자를 구우며 밤에 촬영이 끝난 후, 안도의 한숨과 함께 긴장이 풀린 기억이 나네요. 처음으로 제가 맡은 푸드 영상 촬영이다 보니 준비부터 촬영 끝날 때까지 매 순간 긴장이었죠. 주변에 많은 분과 협력하고 도움받으며 어떻게든 촬영을 무사히 해냈다는 뿌듯함이 남네요.

Question **이 자리에 오기까지의 과정이 궁금합니다.**

졸업하기 전에는 아르바이트를 통해 다양한 주방 경험을 했고, 첫 직장은 이벤트 회사에 취업했었죠. 돌잔치와 결혼식 세팅, 개업이나 행사 풍선 장식 등 출장 위주로 일했는데 재미있더라고요. 이벤트 일은 파티플래너와 흡사해요. 이후에 푸드스타일리스트를 도전하고 싶다는 생각이 들어서 지방에서 서울로 학원에 다니며 첫걸음을 시작했죠. 여러 푸드스타일리스트 실장님을 따라다니며 일일 스태프로 배우다가 현재 푸드스타일리스트로 활동하고 있고요.

카빙은 대학교 다니면서 시작으로 많은 대회출전과 함께 국가대표로 활동하다가 푸드카빙명장이되어 현재 기관과 학교에서 강의하면서 카빙으로 행사 디스플레이와 푸드스타일링 촬영과 병행하며 활동하고 있어요.

Question 현재 하시는 일에 관한 설명을 부탁드립니다.

현재 '오예스타일링' 대표로서 음식을 시각적으로 맛있게 연출하는 광고 푸드스타일리스트로 활동하고 있습니다. 광고주와 촬영에 필요한 커뮤니케이션, 촬영에 필요한 소품과 식재료 준비, 푸드스타일링 등 다양한 업무를 하죠.

그 외 식재료를 조각하여 예술을 하는 푸드카빙 명장으로서 푸드카빙을 방송, 개업, 돌잔치, 팔순 등 행사를 위한 주문 제작을 함께하고 있습니다. 학교에서는 학생들에게 카빙이라는 기술을 가르치면서 학생들이 자격증을 취득하고 대회에 출전하도록 지도하고 있어요. 그러한 자격증과 출전 경험이 취업과 더불어 외식인으로서 살아가는 데 도움이 되기 때문이죠.

Question 푸드스타일리스트의 근무 여건과 전망에 대해서 알고 싶어요.

출퇴근 시간이 유동성이 많고 야근하는 경우가 많아요. 푸드스타일리스트의 직업 특성상 프리랜서라서 일하는 만큼 받다 보니 각각 다릅니다. 미디어의 발전과 더불어 코로나 이후 푸드스타일리스트가 더욱더 활발하게 활동했어요. 앞으로도 더 커질 산업이라 여겨집니다.

Question 최근에 진행하신 프로젝트에 관해서 설명 부탁드립니다.

전국에 300여 개 매장을 유치한 인기 많은 샐러드 브랜드의 촬영이 있었고 신제품 메뉴 촬영 겸 브랜딩 목적으로 촬영했어요. 촬영 콘셉트는 여름에 출시되는 새로운 메뉴라 계절에 어울리는 배경배치와 소품을 활용하여 이미지 연출을 했습니다. 클라이언트께서 원하는 분위기나 방향이 뚜렷해서 원활한 촬영과 함께 다들 감탄할 결과물이 나와서 만족스러웠어요.

Question 참여하신 푸드스타일링 광고촬영 중 가장 기억에 남는 작품이 있다면요?

새벽 배송하는 마켓의 신제품촬영이었어요. 질 좋은 제품의 품질, 구성, 디자인까지 꼼꼼히 확인하여 유통하는 회사였지요. 매주 1~2일 촬영하면서 1년간 수많은 제품의 촬영을 진행했는데, 마트에 가면 보이는 제품군들 거의 다 찍었을 만큼 다양하게 찍었어요.

매번 촬영할 때마다 디자이너 실장님께서 꼼꼼하고 적극적으로 촬영에 임하시다 보니 가장 기억에 남는 클라이언트입니다. 그 결과 타 업체 촬영할 때 시안으로 보는 경우가 종종 있었어요. 시안으로 쓸 만큼 예쁜 이미지를 만들었다는 게 뿌듯하죠. 1년간 다양한 제품과 콘셉트를 찍으며 푸드스타일리스트로서 가장 많이 성장했던 시간이었어요.

 Question

푸드스타일링을 할 때 가장 중요하게 생각하시는 점은 무엇인가요?

요리에 대한 이해도와 클라이언트와의 커뮤니케이션과 위기 대처 능력, 즉 경험을 가장 중요하게 생각해요. 클라이언트와의 원활한 커뮤니케이션 능력이, 기획이 잘 전달되어서 더 돋보이는 브랜딩과 만족스러운 결과물로 이어지더라고요. 또한 요리에 대한 이해가 있어야 가장 잘 표현할 수 있고, 촬영 현장에서는 변수가 많다 보니 경험이 많다면 대처를 잘 할 수 있겠죠.

Question

푸드스타일리트로서 일해가면서 새롭게 느끼시는 게 있을까요?

외식업체나 식품업체의 트렌드에 대해 좀 더 빠르게 알 수 있는 직업군이라 생각해요. 일하면서도 늘 새로운 게 많고 끊임없이 배우고 발전할 수밖에 없는 것 같아요. 업무능력이 향상되면서 저도 함께 성장하는 기분이 듭니다.

재미를 느껴야
오래 간다

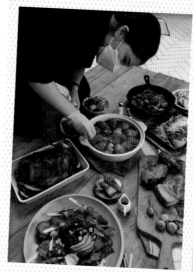
▶ 푸드스타일링

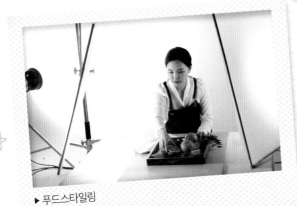
▶ 푸드스타일링

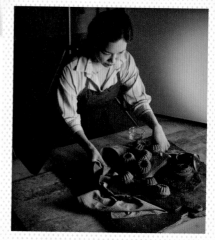
▶ 푸드스타일링

Question **푸드스타일링에 관한** 오해가 있다면 무엇인가요?

못 먹는 음식으로 스타일링을 한다는 생각을 지니신 분들이 아직도 가끔 계시더라고요. 요즘에는 먹을 수 있는 그대로의 음식으로 연출을 많이 한답니다.

Question 스트레스를 어떻게 푸시나요?

일상에서 좋아하는 노래를 듣거나 산책을 하며 스트레스를 풀기도 하지만, 집에서 맛있는 걸 해 먹거나 지인들을 만나서 맛있는 식당을 찾아가기도 합니다. 좋아하는 사람들과 새로운 곳으로 놀러 가서 맛있는 음식을 먹으며 즐거운 수다를 떨면 스트레스가 다 해소되더라고요.

Question 일하시면서 가장 보람을 느낄 때는 언제인가요?

준비부터 소품을 구하고 촬영하기까지 많은 시간과 노력을 쏟았는데, 촬영 후에 의뢰하신 광고주가 감탄하시면서 만족해하시면 기분이 정말 좋지요. 그 후에 영상이나 지면으로 광고가 되어 나올 때 가장 뿌듯해요. 누군가에게는 스쳐 가는 사진이고 영상이겠지만, 저에게는 파노라마처럼 지나가는 소중한 결과물이더라고요.

Question **가장 중요하게 생각하는 직업 철학은 무엇인가요?**

하는 일을 좋아하고 재미를 느껴야 오랫동안 그 일을 꾸준히 해낼 수 있어요. 늘 즐길 마음의 준비가 돼 있으면 힘들어도 버틸 수 있답니다.

Question **앞으로 푸드스타일리스트로서 특별한 목표가 있나요?**

가장 가까운 목표는 개인 스튜디오를 오픈하여 촬영도 하고, 푸드스타일링과 카빙 교육을 함께 하고 싶어요. 저는 푸드스타일리스트학과를 다닌 게 아니라서 푸드스타일리스트가 되려면 어떻게 준비하고, 어떻게 해야 하는지 정보를 몰라서 너무 많이 돌아왔어요. 저처럼 관심 있는 학생들에게 중고등학교, 대학교, 스튜디오에서 푸드스타일링에 관한 수업을 하며 푸드스타일리스트라는 직업에 대해 알리고 싶습니다. 푸드스타일리스트가 되기까지 다양한 일을 접하다 보니 진로를 고민하는 이들에게 도움이 되는 멘토가 되고 싶습니다.

Question **어떻게 체력관리와 자기 계발을 하시는지요?**

체력이 많이 요구되기에 체력관리를 위해 바쁜 시간 속에서 매일은 아니지만 '발레핏'이라 하여 '발레+피트니스' 합친 운동으로 속 근육을 키우면서 체력을 관리하는 중입니다. 또 전시회나 미술관을 다니며 새로운 걸 접하고 새로운 영감을 얻으려고 노력하고 있어요. 평소에는 식품관이나 리빙숍 이라든지 요즘 트렌드는 어떤지 많이 구경하고 잡지나 책, 유튜브나 인스타그램, 시안 등 많이 접하면서 트렌드를 읽으려고 합니다.

지인들에게 푸드스타일리스트라는 직업을 추천하실 건가요?

　네. 푸드스타일리스트라는 직업은 시각적으로 더 맛있고 예쁘고 각 기획에 맞게 연출하기까지 미적 감각과 기획, 센스, 커뮤니케이션 능력, 체력 등 다양한 능력을 요구하죠. 쉽지 않은 과정이지만, 그 속에서 결과물이 나올 때마다 성취감에 정말 뿌듯하거든요.

　다양하면서 매일매일 작업이 다르고, 인풋 대비 아웃풋이 큰 직업군이라서 매력적이에요. 다만 보이는 화려한 면에 이끌려 결정할 수도 있는데, 보이는 부분보다 가려진 부분을 같이 고려하여 선택하면 좋을 것 같아요. 불규칙한 출퇴근 시간과 근로 시간, 많은 체력을 요구하는 등 좋아하는 일 안에는 다소 힘든 면도 있답니다.

Question **진로를 탐색하는 청소년들에게 한 말씀 부탁드립니다.**

　진로로 고민 많은 시절을 겪고 있을 청소년 여러분. 청소년 기간은 가장 고민이 많을 시기이면서 기회가 가장 많은 시기라고 생각해요. 다양하게 경험하고 시도하면서 결정해도 늦지 않다는 생각이 듭니다. 진로 체험을 통해 다양한 탐색과 경험을 한 후에, 현명하게 선택하여 멋진 사회인으로 성장하길 기원합니다.

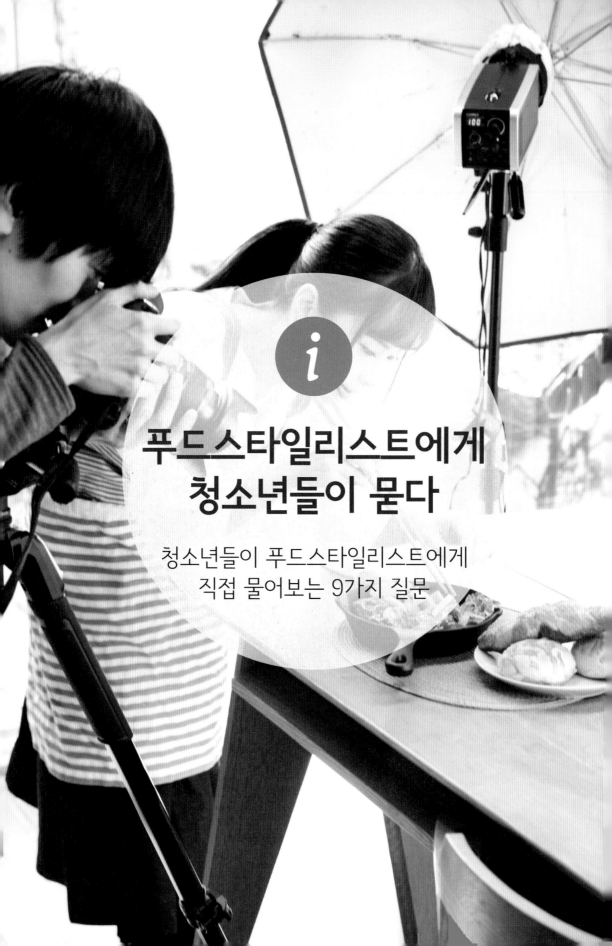

푸드스타일리스트에게
청소년들이 묻다

청소년들이 푸드스타일리스트에게
직접 물어보는 9가지 질문

푸드스타일링할 때 어떤 면을 고려하면서 진행하시나요?

여러 가지 형태로 푸드스타일링을 진행하게 됩니다. 방송 관련 푸드스타일링이면 방송작가와 여러 차례 의논해서 그 방송의 주제에 맞는 요리와 스타일링을 선보이죠. 예를 들어 주제가 '봄철 누구나 쉽게 만드는 도시락'이라면, 제철 재료를 활용하고 계절감을 살려 한 장면에 누가 봐도 봄기운이 완연한 푸드스타일링이어야 합니다. 오랜 세월 일본에 살았던 터라 도시락은 일본에서 경험해 온 색감과 아기자기함을 넣어서 저만의 독특한 푸드스타일링을 선보입니다. 잡지 촬영할 때도 그달의 기사 주제를 파악하여 주제에 맞는 스타일링을 합니다. 기업체 외식 관련 메뉴 사진스타일링은 그 브랜드의 타겟 연령층에 맞춰 브랜드가 추구하는 가치와 특성을 집약적으로 녹여낸 최적의 스타일링을 음식과 기물 등을 통해 선보이죠. 지역특산물 스타일링할 때는 그 지역을 답사하고 자료를 수집하고 그곳에서 나는 식재료와 자연소재, 지방마다 가지고 있는 독자적인 스토리와 장점 등을 100% 활용한 스타일링을 선보입니다.

푸드스타일리스트에 대해서
잘못 알고 있는 사실이 있을까요?

'푸드스타일리스트'라고 하면 '스타일리스트'라는 단어가 붙어있어서 화려하고 멋있고 연봉 높은 직업이라고 오해하는 경우가 많아요. 그런데 사실 굉장한 노동력이 필요한 직업군이에요. 매일 수많은 소품을 포장하고 풀고 정리하고 또 포장하고 풀기를 반복하지요. 어쩌면 이사 업체보다 더 많은 짐을 싸고 풀고 할지도 몰라요. 그리도 생각보다 소품을 구매하는 데 필요한 비용이 많이 들어요. 처음 시작해서 기본적인 소품을 보유하기까지는 굉장한 시간과 비용이 들어가죠. 첫 촬영을 맡게 되면 촬영비의 5배 넘게 소품 구매비가 들어갈 수도 있답니다. 이 또한 포트폴리오를 만들기 위한 투자라고 생각하고 성실하게 하나씩 진행하다 보면 어느새 멋진 푸드스타일리스트가 되어있을 거예요.

드라마 촬영할 때 푸드스타일링은 어떻게 진행되나요?

　드라마 촬영은 시간 내에 많은 양의 음식들을 만들어야 해서 한 가지 아이템을 여러 번 변형하기도 합니다. 스타일링도 해야 하니 예쁘게, 하지만 빠르게 음식을 만들고 있지요. 모양새가 맘에 안 들면 다시 만들기도 합니다. 한식을 할 때는 썰고 자르고 데치고 삶고 부치고 찌고 정말 손이 많이 갑니다. 촬영할 장면이 여러 장면이 있을 때는 장기 숙박을 하며 촬영에 쓰일 엄청난 양의 음식을 준비하기도 하죠. 사극에서는 최대한 그 시대와 계절에 맞는 재료로 준비하려고 애쓰기도 한답니다.

푸드카빙에 관하여 자세한 설명 부탁드립니다.

　음식(food)과 조각하다(carving)의 합성어로 식재료를 조각하여 식공간을 연출하는 기술이라고 보시면 됩니다. 옛날에는 데코레이션 부분이 취약하고, 사람들이 신경을 많이 안 쓰기도 했지만, 요즘 시대에는 신경을 안 쓸 수가 없잖아요. 맛도 물론 중요하지만, 시각적인 효과가 고객의 재방문율을 좌지우지하기에 푸드카빙의 필요성과 활용영역이 점점 더 넓어지고 있답니다. 음식을 돋보이고 화려하게 하는 장식 기술로 과일이나 채소 등의 음식 재료를 이용해 다양하게 연출하죠. 음식의 시각적 효과가 강조되면서 푸드 카빙에 대해 일반인의 관심이 높아지고 있어요. 푸드카빙은 메인요리에 한껏 멋을 부리고 눈과 혀를 즐겁게 해주기에 매우 매력적인 기술입니다.

도쿄 무사시노 조리사 전문학교에서
어떤 교육을 받는지 설명 부탁드립니다.

도쿄 무사시노 조리사 전문학교는 도쿄 이케부크로에 위치하며 고도 조리 경영과 2년제로 조리 전반의 기초와 기술을 익혀 조리사 면허를 취득할 수 있어요. 푸드코디네이터의 자격을 취득하고 경영 지식도 습득할 수 있죠. 조리학, 경영학, 서비스론, 푸드코디네이터 등의 폭넓은 지식도 교육하고요. 조리 전반의 기초와 기술을 익혀 알찬 커리큘럼으로 교육을 받을 수 있는 조리 전문학교랍니다.

푸드스타일리스트와 푸드코디네이터의
차이점을 알고 싶어요,

현재 우리나라에서는 Food Coordinator, Food Stylist 등에 대한 직업적 개념이 아직 확실하지 않은 상태입니다. 우선 Food Coordinator, Food Stylist, Party Planner, Table Setting, Food Writer, Menu Planner, Food Consulting 등 많은 직업의 가장 상위 개념으로 보시면 맞을 거예요. 즉 이런 직업들도 다 Food Coordinator의 역할로 볼 수 있다는 것입니다. 그중 저는 Food Stylist 와 Food Director, Food Consulting 부분을 주로 맡아 왔고요. Food Stylist란 직업은 사진이나 화면으로 나타나는 요리를 시각을 통해 오감으로 느낄 수 있도록 하는 일입니다. 일반적으로 신문, 잡지, 광고, TV, 영화 등 매체의 일들을 주로 해왔죠. 즉 Food Stylist는 시각 자료, 즉 화보나 영상에 등장하는 음식을 보기 좋게 연출하는 역할을 한다고 생각하시면 됩니다. 그러기 위해서는 직접 요리하기도 하고 소품과 그릇을 준비하기도 합니다.

**푸드스타일리스트가 되기 위해
어떤 준비를 해야 할까요?**

푸드스타일리스트 학과나 푸드스타일링 과정의 학원도 있지만, 무엇보다도 다양한 현장 경험이 제일 중요해요. 그래야 어떤 상황에 맞닥뜨리더라도 헤쳐나갈 수 있답니다. 그리고 요리도 잘해야죠. 푸드스타일리스트가 되기 위해 어떤 게 필요한지 몰랐을 때는 주방, 꽃집, 이벤트업체, 베이커리, 카페 등 다양하게 일했어요. 그러면서 조리사자격증, 아동요리지도사, 화훼장식기능사, 푸드카빙, 과일플레이팅, 푸드플레이팅, 칵테일가니쉬, 스티로폼카빙, 아이스카빙, 푸드스타일리스트 등 다양한 자격증을 취득했답니다. 보기 좋은 음식을 만들기 위해선 요리도 잘해야 하더라고요.

광고에서 스타일링까지의 과정을 설명해 주시겠어요?

토마토를 홍보하고 싶은 회사가 있다는 가정을 할게요. 회사는 광고 대행사에 홍보를 의뢰하고, 광고 제작회사에 음식에 관한 정보를 전달합니다. 제작회사는 협의를 통해서 푸드스타일리스트에게 광고 콘티와 스토리보드를 전달합니다. 이때 푸드스타일리스트는 전달받은 내용을 참고하면서 토마토의 가치를 부각할 수 있는 특징을 찾아냅니다. 신선하고 깨끗함을 부각하기 위해 색이 선명해지도록 분무기로 물을 뿌리는 것이죠. 이렇게 확정적인 시안이 정해지면 이후 광고 회사와의 회의를 거쳐 촬영을 진행하게 됩니다.

셰프와 푸드스타일리스트의
차이는 무엇이라고 생각하시나요?

　제가 생각하는 셰프란 요리에 대해 정말 베테랑(전문적)이신 분들이라 생각합니다. 식재료에 대한 깊은 이해, 각종 재료와 소스, 조리 등을 능수능란하게 해낼 수 있고, 자기의 요리에 대한 신념이 있는 요리에 전문적인 분들이라고 생각합니다. 그래서 셰프님들의 칼솜씨는 대단한 분들이 많습니다. 그만큼 오랜 시간 주방에서 물과 불과 싸우며 열정을 다했다는 증거겠죠. 푸드스타일리스트는 여러 분야에서 활동하게 되는데 드라마나 광고, 영화, TV 속에 나오는 음식 관련 장면을 가장 어울리는 그릇에 담고 여러 소품으로 멋지게 연출하는 일을 합니다. 파티에서 파티 관련 푸드스타일링을 할 수도 있고, 책이나 잡지, 요리책에 나오는 요리들을 멋지게 연출하기도 하죠. 그리고 각 기업의 외식 관련 제품들을 소비자에게 훨씬 더 돋보이게 만들어서 선택받을 수 있도록 합니다.

예비
푸드스타일리스트
아카데미

푸드스타일리스트 관련학과

푸드스타일링과

학과개요

푸드스타일링과는 음식에 대한 전문 지식을 바탕으로 인간이 가지고 있는 오감을 자극하여 음식과 함께 얻을 수 있는 욕구를 충족시키는 분위기를 기획, 연출, 표현할 수 있는 감성을 개발하며, 변화하는 식문화 산업을 이끌어갈 수 있는 전문가를 양성합니다. 푸드스타일링과는 요리, 푸드스타일링, 테이블 데코레이션 등 다양한 영역에서 깊이 있는 지식을 쌓고 실전의 경험을 충분히 쌓은 감각 있는 푸드스타일리스트를 양성하여 식문화를 이끌고 향상해 나갈 진정한 전문가 배출에 교육목표를 둡니다.

학과특성

푸드스타일링과는 영화, 드라마, 광고 등에 등장하는 음식을 연출하며, 레스토랑의 새로운 메뉴나 요리 잡지 등에 요리를 소개하는 일을 하는 푸드스타일리스트를 양성합니다. 테이블 공간을 연출하고 조리사가 만든 요리의 특징을 고려하여 어울리는 그릇에 담는 일뿐만 아니라 국내외 요리, 식기, 인테리어 등의 자료를 분석하는 일을 포함합니다.

개설대학

지역	대학명	학과명
경기도	청강문화산업대학교	푸드스쿨
경상북도	가톨릭상지대학교	글로벌푸드매니지먼트과
	대경대학교	푸드아트학과
	대경대학교	푸드아트스쿨

외식조리과

학과개요

외식조리과는 음식문화의 국제화와 외식산업의 발달에 맞추어 조리에 관한 이론을 익히고 한식, 양식, 일식, 중식, 제과, 제빵, 식공간 연출, 조주(칵테일) 등의 실습 위주의 교육을 함께 하고 있습니다. 외식조리과는 국민의 건강 증진과 식생활 문화의 올바른 방향을 제시하고 급속히 변화하는 세계의 식문화와 함께 호흡할 수 있는 전문 지식과 기술, 창의력을 갖춘 외식업 분야의 전문조리인 양성을 교육목표로 두고 있습니다.

학과특성

국민의 소득이 증가하고 식생활이 서구화되면서 외식문화가 발달하고 있습니다. 단지 음식을 먹는 것이 아닌 하나의 문화로 자리 잡으면서 외식문화는 새롭게 변화하고 있습니다. 건강하고 안전한 외식문화를 개발하고 사람들이 다양한 음식을 접할 수 있도록 하는 외식업 전문가가 주목받고 있습니다.

개설대학

지역	대학명	학과명
서울특별시	배화여자대학교	조리학과 외식조리디저트전공
	서울디지털대학교	외식조리경영전공
	세종사이버대학교	조리·서비스경영학과
부산광역시	대동대학교	외식&디저트창업과
	동의과학대학교	외식조리과
	동주대학교	외식조리전공
인천광역시	경인여자대학교	글로벌외식조리과
	인천재능대학교	글로벌호텔외식조리과
	인천재능대학교	글로벌호텔외식조리학과
대전광역시	대전과학기술대학교	외식조리계열
	우송정보대학	글로벌호텔외식과
	우송정보대학	외식조리과
	우송정보대학	일본외식조리학부
대구광역시	대구과학대학교	외식조리제빵전공
	대구과학대학교	글로벌외식조리전공

지역	대학명	학과명
울산광역시	울산과학대학교	외식조리과
광주광역시	동강대학교	외식조리제빵과
경기도	대림대학교	글로벌조리·제과학부
	대림대학교	글로벌외식조리학부
	동서울대학교	외식조리테크과
	유한대학교	푸드미디어커머스융합전공
	유한대학교	호텔관광·외식조리학과 외식조리경영전공
	여주대학교	호텔조리베이커리학과
	연성대학교	호텔외식조리과
강원도	상지영서대학교	외식조리영양과
충청남도	혜전대학교	외식창업조리과
전라북도	군장대학교	웰빙외식조리과
	군장대학교	웰빙외식조리계열
	원광보건대학교	외식조리학과
	원광보건대학교	외식조리과
전라남도	순천제일대학교	커피바리스타&외식조리과
경상북도	경북과학대학교	조리사관학과
	대경대학교	글로벌아시안외식조리과
	포항대학교	외식호텔조리산업과
	포항대학교	외식호텔조리산업계열

식품조리과

학과개요

식품조리는 식생활 수준의 향상과 식생활 양식의 변화에 따라 소비자의 욕구를 충족시키고 건전한 식생활 문화를 유도하여 조리·외식산업과 식품산업 전반에 이르기까지 다양한 분야에 적용되고 있습니다. 식품조리과는 국제화 시대에 발맞추어 식품영양, 조리, 제과제빵, 외식 분야, 식품가공 및 식품산업 등 식생활 전반의 질적 향상에 이바지하고 국민건강 증진에 이바지합니다. 또한 소비자의 다양한 만족과 기호를 충족시킬 수 있는 현장 중심의 전문 식품조리 기술인을 양성하는 것에 교육목표를 두고 있습니다.

학과특성

의식주는 생존을 위해 필수적이며 특히 '식'에 대한 문제는 인류의 생존에 가장 큰 영향을 주어 그 중요성이 점차 강조되고 있습니다. 미래의 식량 자원 문제 또한 사회적으로 주목을 받으며 조리사들이 조리기술을 개발하는 일의 중요성도 함께 높아지고 있습니다.

개설대학

지역	대학명	학과명
인천광역시	인천재능대학교	한식명품조리과
대전광역시	대전과학기술대학교	조리전공
	대전과학기술대학교	식품조리계열
	대전과학기술대학교	식품조리전공
	우송정보대학	글로벌명품조리과
	영남이공대학교	식음료조리계열 조리전공
	영남이공대학교	식음료조리계열
	영진전문대학교	조리전공
	영진전문대학교	글로벌조리전공
경기도	서정대학교	식품조리학과
	세계사이버대학	자연공학계열
	수원과학대학교	글로벌한식조리과
	수원과학대학교	글로벌한식조리학과
	수원여자대학교	식품조리과
	청강문화산업대학교	조리전공
	청강문화산업대학교	푸드전공
	청강문화산업대학교	푸드스쿨
강원도	강원도립대학교	바리스타제과제빵과(인문)
	강원도립대학교	바리스타제과제빵과
	송곡대학교	관광외식조리과
	한림성심대학교	관광외식조리과
	한림성심대학교	관광식음료과
충청북도	대원대학교	바리스타전공

지역	대학명	학과명
전라북도	군장대학교	농식품자원과
	군장대학교	커피바리스타과
전라남도	고구려대학교	미래식품산업과
	전남과학대학교	국제조리계열
	전남도립대학교	한국음식과
경상북도	경북과학대학교	조리사관과
	경북전문대학교	식품조리학과
	영남외국어대학	약선영양조리과
경상남도	김해대학교	실용과학부
	동원과학기술대학교	커피바리스타제과과
	마산대학교	커피바리스타과
	창원문성대학교	식품조리과

기타 관련학과 : 식품영양과, 식품영양학과

출처: 커리어넷

푸드스타일리스트 관련 분야

푸드디렉터(Food Director)

푸드디렉터라는 개념은 대학원 석사과정에서 사용되었다. 푸드스타일리스트의 영역을 넘어 브랜딩과 콘텐츠, 패키징과 공간 기획에 이르는 총체적인 영역을 다루는 직업이다. 푸드디렉터는 요리 개발부터 강의, 푸드 스타일링, 파티와 영상 콘텐츠까지 '푸드'에 관한 모든 것을 기획한다.

푸드크리에이터(Food Creator)

푸드크리에이터란 자신만의 요리 채널을 운영하는 창작자다. 전문요리사는 아니지만, 음식과 요리에 대한 고민과 노력으로 시청자들을 만난다. 자신만의 레시피를 만들고 맛에 대한 공감을 위해 직접 조리 과정을 동영상으로 촬영하여 SNS에서 널리 공유한다.

케이터링(Catering)

Cater란 음식이나 써빙을 파티나 웨딩에 제공한다는 동사다. 호텔에서 케이터링 부서는 호텔 안에서 이루어지는 이벤트나 호텔 밖에서 하는 행사에서 음식을 제공하는 부서다. 즉, 케이터링은 이벤트에서 개인용이 아닌 단체를 대상으로 많은 양의 음식을 제공하는 직업을 말한다.

테이블코디네이터(Table Coordinator)

식탁 위에 올라오는 모든 물건의 색, 소재, 형태 등의 구성을 생각하여 맛있는 음식을 좀 더 맛있게 보이도록 하기 위한 식공간 연출가이다. 테이블 코디의 기본은, 식탁에서 식사를 즐기는 사람을 의식하여 식탁 위의 것뿐만 아니라 방의 인테리어, 음악, 창문의 풍경, 빛, 바람의 흐름, 조명, 기온 등 신체에 느껴지는 모든 것을 고려한다.

푸드칼럼니스트(Food Columnist)

푸드칼럼니스는 글로 맛을 전달하는 직업이다. 푸드 칼럼니스트들은 주로 신문이나 잡지, 사보, 인터넷 등에 '음식'에 대한 칼럼을 기고한다. 음식의 맛을 평가하는 것에 그치지 않고, 음식문화 전반을 다룬다. 때문에 푸드 칼럼니스트가 되기 위해서는 단순히 먹는 것을 좋아하는 차원이 아니라 음식 전반에 관한 관심이 있어야 한다. 테이블 매너 등의 음식문화에 대한 풍부한 지식을 바탕으로 시대의 코드를 읽을 줄 알아야 음식문화를 종합해 담아내는 칼럼을 써낼 수 있기 때문이다.

푸드에디터(Food Editor)

관습적으로 '음식 작가'라고도 하는 푸드에디터는 요리, 제빵, 식당, 요리법 및 요리 기술의 주제에 관한 기사를 편집하는 직업이다. 보통 잡지, 신문 또는 웹사이트에서 일한다. 음식의 주제는 일반적으로 세상에서 벌어지는 일과 관계없이 미디어의 주목을 받고 있다. 창조적인 푸드에디터는 음식을 먹거나 준비하는 것과 관련한 모든 주제를 사회적 경향이나 사건에 연결하기도 한다.

푸드컨설턴트(Food Consutant)

1980년대 말부터 독일을 비롯하여 선진 유럽, 호주, 뉴질랜드에서는 국민 건강증진과 개선을 위하여 식이요법을 전문적으로 컨설팅하는 푸드컨설턴트를 국가 차원에서 자격증을 취득하도록 제도화시켰다. 푸드컨설턴트는 질병 예방을 위한 바른 먹거리에 관하여 교육하고 영양소와 파이토케미칼(식물내재 영양소)의 생체 이용률을 높이기 위한 조리법을 지도한다. 또한 병원의 검진자료에 관한 의사 소견과 건강평가 질문지를 토대로 건강증진 및 증상 완화에 도움이 될 수 있는 음식을 컨설팅하기도 한다.

푸드스타일링 관련 학문

◆ **기초조형 표현**

　시각 언어의 기본이 되는 형식에는 일반적으로 조형 요소와 원리를 들 수 있는데, 조형 요소나 원리는 자연이나 조형물 모두에 포함되어 있다. 미술교육의 역할 중 하나는 시각적 이미지를 조형 요소와 원리를 통해 지각하고 이해하며 이를 주제에 맞게 적절히 활용하여 조형 능력을 신장시키는 데 있다. 따라서 조형 요소와 원리에 대한 이해는 미술교육에 있어 기본이자 필수적인 학습이라 할 수 있다.

◆ **푸드스타일링 개론**

　푸드 스타일링이란 사진 또는 영상 촬영을 위해 음식을 연출하는 일련의 과정이다. 푸드스타일리스트는 콘셉트에 맞추어 음식, 접시, 식기, 기타 소품 등을 활용하여 연출한다. 따라서 푸드스타일링 개론에선, 연출된 음식 사진과 영상을 메뉴판, 광고 영상, 브랜드 상세페이지 등 다양한 곳에서 활용하는 과정을 학습하게 된다.

◆ **푸드스타일링 촬영**

　푸드스타일리스트에게 음식을 촬영하는 기술은 필수적인 자질이라 할 수 있다. 카메라의 높낮이와 대상을 바라보는 위치에 따라 다양한 연출이 가능하다. 즉, 앵글과 포지션을 어떻게 잡느냐에 따라 푸드스타일리스트가 어떤 사진을 연출할 것인지 정해진다.

◆ 푸드스타일링 테크닉

구매를 부르는 푸드스타일링 테크닉과 테이블세팅의 스타일별 특징을 배우게 된다.

◆ 플라워 스타일링

테이블 스타일링의 이해를 돕는 기초 지식부터 플라워 디자인과 색채 이미지, 꽃과 요리가 함께 하는 테이블 플라워 디자인, 꽃으로 연출한 다양한 테이블, 다양한 스타일의 테이블 플라워 실습, 테이블을 돋보이게 하는 스타일링 아이디어 등에 관한 기술이다.

◆ 테이블 세팅

자신이 만든 요리를 식탁 위에 보기 좋고 품위 있게 올려놓기 위해 식기와 컵, 테이블 클로스와 꽃 등 식탁 위에 놓이는 이런저런 것들을 조화시켜 음식의 맛을 상승시키고 사람들과 더욱 즐겁게 대화할 수 있도록 연출한다.

◆ 파티 플래닝

파티 플래닝의 영역은 크게 나누면 기획 분야와 연출 분야로 나눌 수 있다. 기획 분야는 주최자의 의견을 청취하여 그에 맞는 적합한 파티를 발상하고 세부적인 계획을 수립한다. 연출 분야는 수립된 파티의 계획을 실제 파티로 만들어 내는 단계를 말한다.

◆ 이벤트 스타일링

이벤트 스타일링은 조명, 꽃, 식탁보 등 이벤트의 모든 시각적 측면을 의미한다. 이벤트 스타일리스트는 이러한 기능에 생명을 불어넣는 일을 담당한다.

◆ 디지털 이미지 활용

디지털 이미지(Digital Image)는 자연계의 사물, 혹은 장면을 데이터화하여 컴퓨터를 통해 시각화할 수 있게 만든 자료라 할 수 있다. 그림이나 사진처럼 아날로그적인 방식이 아니라 컴퓨터를 통해 이루어지기에 일반적으로 현실을 촬영하거나 스캐너를 이용하여 사진이나 그림을 디지털 형태로 받아들인 것을 말한다.

◆ 방송 푸드스타일링

방송 푸드스타일링은 방송에 내보낼 음식 관련 장면에 대한 분위기를 점검하고 기획한다. 테이블 공간을 연출하고, 조리사가 만든 요리의 특징을 고려하여 어울리는 그릇에 담아 테이블 주변에 어울리는 소품을 놓고 전체적인 음식과의 조화가 잘 이루어지도록 연출한다.

푸드스타일링의 세계

　기왕이면 '스타일(style)'좋은 사람이 주목받는 이 시대, 우리는 '스타일링(styling)' 과 함께 산다고 해도 과언이 아니다. 헤어 스타일(hair style), 패션 스타일(fashion style)등은 이미 일상 통용어가 되었고, 이 스타일링의 영역은 지칠 줄 모르고 점점 더 넓어지고 있는 이 시점에 보기 좋은 떡이 먹기도 더 좋기' 위해 푸드 스타일링이 큰 주목을 받고 있다.

　푸드 스타일링(food styling)이란 요리의 맛을 미각뿐 아니라 시각, 오감 전체를 만족시키기 위한 작업이다. 좀 더 맛있는 음식을 먹고 싶은 것은 물론이거니와, 좀 더 맛있어 보이는 음식을 먹고 싶어 하는 사람들의 추세를 반영한 것이다. 이러한 작업은 사진이나 영상 작업을 통해 이루어지고, 이러한 작업을 좀 더 전문적으로 수행하기 위한 '푸드 스타일리스트(food stylist)' 는 매우 유망한 직업이 되었다. 푸드 코디네이터(food coordinator) 라고도 불리는 푸드 스타일리스트는 음식의 종류와 색깔을 가장 많이 고려하여 음식의 스타일링을 달리하게 된다.

　음식이 한식이냐, 일식이냐, 양식이냐 등에 따라 그릇의 크기, 스타일링의 방법이 가장 현저한 차이를 보이게 된다. 예를 들어, 한식은 우리 민족의 특성상 푸짐하게 보이는 것이 좋고, 뜨거운 국물류가 많으므로 그 온기를 살려주는 그릇을 쓰며, 우리나라 음식이 가장 예뻐 보이는 그릇의 색은 흰색이라고

한다. 후지산을 경건하게 여기는 일본인들은 음식을 후지산 봉우리처럼 뾰족하게 담는 것을 선호하며, 음식의 양이 그리 많지 않다. 따라서 그릇의 여백을 최대한 활용하게 되며, 생선회 등의 신선함을 잘 살려주는 화려한 그릇을 선호한다. 또한 색의 최대한 조화를 끌어내기 위해 배색과 보색을 고려한다. 음식의 색만으로 충분하지 않으면 그에 맞는 그릇이나 기물 등을 사용해 최대한의 효과를 발휘하도록 한다. 또한 좀 더 맛있어 보이는 색과 식욕을 억제하는 색을 때에 따라 적절하게 분배한다. 이러한 것들 이외에도 푸드 스타일링 방법은 스타일리스트에 따라 수백수만 가지가 된다. 요즈음 뛰어나게 맛이 없어서 망하는 음식점은 거의 사라졌다. 하지만 맛이 썩 뛰어난 소위 '맛집'이 아니더라도 음식의 모양새가 더 뛰어난 곳을 선호하게 되는 것은 사실이다. 이러한 추세에 힘입어 앞으로 더 무궁무진하게 발전할 푸드 스타일링의 세계를 기대해 본다.

출처: 매일경제

음식을 더욱 먹음직스럽게

　요리란 조리하는 과정도 중요하고 완성품도 중요하지만, 그 완성품을 어떻게 어떤 그릇에 담아내느냐에 따라 맛과 품격이 달라지는 것 같다. 음식은 단지 맛으로만 먹는 것이 아니라 눈으로 보고 코로 냄새를 맡고 입으로 감촉을 느끼고 귀로 씹는 소리를 들으며 즐거움을 느껴야 한다. 같은 음식이라도 더 먹음직스럽게 담아내는 테크닉에 대해 소개한다.

포인트 1. 그릇은 음식을 돋보이게 하는 것으로 고른다.

　그릇은 무엇보다 음식을 살려줘야 한다. 화려하거나 복잡한 음식에는 심플하고 깨끗한 그릇이 좋다. 오징어숙회나 연근초절이처럼 색깔이 하얀 음식을 흰 접시에 담으면 돋보이지 않는다. 이럴 때는 가장자리만이라도 색깔이 들어갔거나 무늬가 있는 접시를 고르도록 한다. 푸른 잎을 깔아 주는 것도 좋다.

포인트 2. 조리법에 따라 그릇을 달리한다.

한식이냐 양식이냐 또는 조림이냐 구이냐에 따라서 그릇이 달라져야 한다. 예를 들어 뜨거운 음식은 오목한 그릇에 담아야 빨리 식지 않는다.

국물이 많은 음식도 우묵한 그릇이 적당하다. 찜은 뚜껑이 있는 그릇이 좋고 국물이 자작한 조림은 납작한 것보다 약간 오목한 접시가 보기 좋다. 또 생선을 통째로 구운 경우라면 타원형의 접시나 긴 사각 접시가 훨씬 멋스럽다. 찬 음식은 유리그릇에 담으면 훨씬 깨끗하고 시원해 보인다.

포인트 3. 음식은 그릇 안쪽으로 담는다.

음식을 너무 수북하게 담거나 접시 밖으로 나오는 건 좋지 않다. 그릇 가장자리 선을 넘지 않게 안쪽으로 여유 있게 담는 것이 요령이다. 그렇다고 납작하게 펼쳐놓은 채로 조금 담으면 빈약해 보인다. 중심을 향해 가운데만이라도 모아 약간의 높이와 볼륨을 주면 한결 깔끔하다.

포인트 4. 재료가 고루 보이게 담는다.

여러 재료를 한데 섞어 조리한 음식은 같은 재료들이 골고루 섞여 보이도록 신경 쓴다. 어느 정도 담은 후에 젓가락으로 매만져 색깔과 재료가 골고루 어우러지도록 한다. 훨씬 먹음직스럽고, 먹는 사람도 어떤 음식인지 짐작할 수 있어 좋다.

포인트 5. 한 접시에 여러 가지를 담을 때는 구분해서 담는다.

조리법이 비슷한 종류라도 재료가 다른 것을 붙여 담으면 깔끔하지 못하다. 나물 종류를 담아도 간격을 두고 담는 게 좋다. 또 조리법이 다르거나 맛이 섞이면 좋지 않은 경우 푸른 잎으로 경계를 구분해 주는 것도 좋다.

포인트 6. 국물은 나중에 끼얹는다.

조림 반찬의 경우 건더기를 먼저 담고 국물을 숟가락으로 떠서 골고루 끼얹는다. 이렇게 하면 윤기도 나고 촉촉하게 보여 한결 먹음직스럽다. 국물도 여기저기에 묻지 않아서 깔끔하다. 김치를 담을 때도 국물을 살짝 뿌려주면 한결 먹음직하다.

포인트 7. 장식과 고명은 음식과 어울리는 것으로 한다.

멋을 낸다고 아무 음식에나 상추를 깔고 파슬리를 얹고 레몬을 곁들이는 건 넌센스다. 조리법과 색깔의 조화, 그리고 전체적으로 통일감을 주는 장식이어야 한다. 예를 들어 갈비찜에는 파슬리보다는 노란 달걀지단을 얹은 게 어울린다. 또 샐러드에 색감을 주고 싶을 땐 피망을 링으로 썰어 얹거나 방울토마토를 얇게 썰어 군데군데 섞어주면 모양도 좋고 맛도 좋아 보인다.

포인트 8. 얇게 썬 레몬이나 토마토 등으로 장식한다.

샐러드나 찬 음식 애피타이저를 담을 때 이용해 볼 만한 방법이다. 레몬이나 오이, 토마토 등을 가장자리에 둘러주고 가운데 음식을 소복이 담아내면 훨씬 신선해 보인다.

포인트 9. 재료의 크기와 모양은 통일감 있게 한다.

채썬 재료와 넓적하게 썬 것, 반달썰기한 것 등이 뒤섞이면 음식이 지저분해 보인다. 고명도 마찬가지다. 잡채처럼 채썬 재료가 많은 음식에 달걀지단을 고명으로 할 때는 채썰어 얹고, 재료가 큼직한 음식이라면 마름모꼴로 썰어 얹는 게 좋다.

출처: blogplus.joins.com

음식과 디자인

　음식은 단순히 먹는 것뿐만 아니라, 보고 느끼는 것이다. 디자인이 우리 일상생활에서 빼놓을 수 없는 생활 언어로 자리 잡을 만큼 빈번하게 쓰이고 있다. 이어령은 "디자인은 모든 것을 아름답게 하는 꿈이며, 그 능력"이라고 말한 바 있다. 우리의 삶이 점차 풍요로워지면서 의(衣), 식(食), 주(住) 중에서 식(食) 분야에서도 디자인적 접근의 시도가 필요하다고 본다. 의(衣)는 의상 디자인, 주(住)는 인테리어나, 건축 디자인으로 디자인적 영역이 매우 발달하여 있음에도 유난히 식(食) 분야에서는 디자인적 개념의 접근이 늦어지고 있기 때문이다. '디자인이 시장을 좌우한다'라는 것은 이제 음식의 영역에서 적용될 것으로 보인다.

　디자인은 현대 생활에 있어서 떼어놓을 수 없는 조형 활동이다. 여기서 디자인이란 도대체 무엇인가? 디자인에 대해 아무것도 모르는 평범한 사람들에게 '디자인이란 무엇이라고 생각하는가?'에 관해 묻는다면 나이와 성별에 따라 각각 다른 대답이 나오겠지만 일관되는 관점의 하나는 디자인이란 '모양이나 색을 아름답게 하는 것'이라고 인식하고 있다는 것이다. 다시 말하면 디자인은 우리의 생활을 더욱 편리하고 풍요롭게 하며 아름답게 가꾸어 가고자 하는 의지이며 능력이다. 따라서 디자인은 우리

의 삶을 풍요롭게 하려는 의도이다. 음식에서도 마찬가지이다. 누구나 '어떤 음식을 먹을까? 어떻게 만들까?'로 고민해본 적이 있을 것이다. 이제 디자이너의 관점에서 최종 음식을 만들기까지 그 음식에 떠오르는 이미지, 맛에 대한 상상, 마음에 떠오르는 생각들을 정리하여 그 일련의 과정을 계획하고 정리하여 단순히 배를 채우는 음식이 아닌 그 모양이나 색을 아름답게 꾸며 식생활에서도 좀 더 풍요롭고 아름답게 의도하는 작업을 푸드디자인이라고 한다.

미각이라는 것은 이제 단순히 맛을 느끼는 것뿐 아니라 시각, 청각과 같은 커뮤니케이션의 수단이 될 수 있다고 본다. 어떤 음식을 함께 먹고 느끼는 것은 사람들끼리의 친밀감을 유발하는데 다른 감각기관 못지않은 영향을 미치기 때문이다. 함께 식사하다 보면 친해지고 가까워지는 것은 이 때문이다. 시각을 미술이라는 분야에서, 청각을 음악이라는 분야에서 커뮤니케이션 결과물로 이용하고 있다면 이제 미각을 음식이라는 분야의 결과물로 응용해 보는 시도가 필요하다고 본다. 이제 음식을 먹는다는 것이 단순히 배를 채우는 것이 아니라 서로의 의사를 전달하는 커뮤니케이션의 한 분야로 인식되고 있고, 점차 음식이 문화 상품으로, 식공간이 문화 공간으로 자리매김해 가는 현실에 있어서 푸드디자인의 중요성은 여느 때 못지않게 부각하고 있다.

푸드디자인이라는 것은 음식을 만들기 위한 재료의 선택에서 그 제작과정을 통하여 완성되고, 음식이 사용되기까지를 고려하여 발생하는 모든 행위를 말한다. 마음속에 그리고 있는 음식에 대한 이미지, 때와 장소에 맞는 음식에 관한 생각들, 그날그날의 식욕과 감각적 만족감을 줄 수 있도록 음식을 만들고 또한 그 음식이 차려지는 상차림과 공간까지의 총체적 과정. 이것이 바로 푸드디자인인 것이다. 즉, 푸드디자인은 단순히 음식을 시각적으로 예쁘게 만드는 것뿐 아니라 음식 자체에 예술혼과 문화, 그리고 그 음식만의 독특한 이미지를 담아 먹는 사람에게 차려지는 상차림 서비스까지 일련의 총괄적 과정을 말하는 것이다. 매일 무엇을 먹을까로 고민하는 것. 이것이 바로 푸드디자인의 시작이다. 그렇다면 누구나 Food Designer로서의 자질은 갖춘 것이다.

출처: 푸드투데이

요리 관련 직업

요리강사

　요리학원에서 수강생들에게 한식, 양식, 일식, 중식 등에 관련된 이론과 실기를 강의한다. 수강생들에게 요리에 관한 기본적인 이론을 가르치며 요리재료의 선정, 작업방법 및 절차, 도구 등에 관하여 설명하며 기능을 시범한다. 개인적인 능력이나 관심 분야를 고려하여 실기를 지도하고, 요리 실습 작품을 평가하고 부족한 부분을 지도한다. 또한, 수강생들이 자격을 취득할 수 있도록 수험과목을 지도한다.

푸드코디네이터

　푸드코디네이터는 음식에 관련한 전반적인 일을 담당하며 음식점의 메뉴 개발, 요리 교실이나 각종 세미나의 기획, 운영, 시장조사 등의 음식에 관련한 전반의 일을 하는 사람을 지칭한다.

파티쉐

제과와 제빵으로 구분한다면 블랑제리(블랑제 Boulangerie = 제빵업)과 과자를 만드는 파티세리(파티쉐 Patisserie = 제과업)으로 구분할 수 있다. 블랑제는 영어의 Baker에 해당하고 파티쉐는 Cook에 가깝다. 외국에서는 제빵사와 제과사를 엄연히 구분하고 있지만, 우리나라는 같은 개념으로 본다.

쇼콜라티에

쇼콜라티에는 초콜릿의 프랑스어인 쇼콜라(chocolat)에서 파생된 용어로 영어로는 초콜릿 아티스트(chocolate Artist)라고 불린다. 이름에서 알 수 있듯이 단순한 기술자가 아니라 초콜릿을 예술작품으로 승화하는 작업을 하는 이를 말한다. 유럽에서는 400년이 넘는 역사를 자랑하는 직업이기도 하다. 좋은 초콜릿을 가지고 다양한 재료와 섞어서 초콜릿 봉봉(chocolate bonbon, 초콜릿 과자) 등을 만들며 수제로 리얼 초콜릿을 다룰 줄 아는 기술자다.

소믈리에

소믈리에는 레스토랑 등에서 협의적 의미로는 주로 포도주만을, 광의적 의미에서는 각종 주류에 관한 서비스를 전문적으로 하는 사람을 말한다. "소믈리에 업무의 핵심은 소비자의 요구와 기대에 맞춰 와인을 제안하는 일이지만 그의 행동반경은 레스토랑에 한정되지 않는다.

큐그레이더

큐그레이더는 커피 품질의 등급 (Quality Grader)을 정하는 일을 한다. 커피의 원재료인 생두의 품질과 맛, 특성을 감별해 좋은 커피콩을 선별하고 평가하는 것이 이들의 주요 업무이다. 주로 커피 원두를 수입하고 로스팅하는 과정, 음료 판매 부분 등에 관여한다.

요리치료사

요리 치료(cooktherapy)는 심리치료에 바탕을 두고 다양한 요리 치료 활동을 통해 자아 표현, 승화, 통찰하는 과정에서 개인이 지닌 심리적 문제를 해결하여 자아 성장을 촉진하는 심리치료 활동이다. 요리 치료는 영아·청소년·장애아에서부터 노인에 이르기까지 거부감 없이 쉽게 접근할 수 있는 장점이 있다.

채소 소믈리에

소믈리에(Sommelier)란 프랑스어로 '맛을 보는 사람'이란 의미를 지니고 있는데 중세 유럽 수도원에서 식·음료를 담당하는 사람에서부터 유래됐다. 채소소믈리에는 지난 2002년 창설된 일본 베지터블&후르츠 마이스터 협회에서 시작되었는데 이들은 채소와 과일의 품종, 산지, 재배 과정, 영양 정보, 유통 과정, 맛있게 먹을 수 있는 레시피 등을 종합적으로 소비자에게 전달해주는 역할을 한다. 최근 들어서는 경제 수준의 증가로 인해 건강에 좋은 음식에 관한 관심이 증가하면서 채소 소믈리에, 밥 소믈리에, 전통주 소믈리에, 워터 소믈리에 등 다양한 소믈리에가 생겨나고 있다.

아동요리지도사

아동요리지도자란 요리와 영유아 교육에 관한 전문지식을 바탕으로 대상 아동의 나이에 따라 적절한 요리 활동을 선정하여 창의력, 학습탐구능력, 정서발달 등에 도움을 주는 통합적 요리 교육프로그램을 기획, 개발, 운영, 지도, 평가하여 아동을 지도하는 전문가로서 요리 활동 과정에서 언어, 과학, 수학, 미술 등 종합적 접근을 통해 식자재의 올바른 이해와 개념을 쉽고 재미있게 교육하는 역할을 한다.

브루마스터

브루마스터는 수제 맥주의 맛과 향을 결정하는 역할을 한다. 맥주의 스타일을 정하는 것부터, 이를 가공해 유통하는 모든 과정에 브루마스터의 손길이 닿아 있다. 그만큼 브루마스터의 가치관이나 철학에 따라 맥주 맛도 달라진다.

외식업체매니저

패밀리레스토랑, 패스트푸드점, 외국음식전문점 등 음식점의 운영과 영업, 종업원들을 총괄 관리하는 일을 한다. 음식점의 매출을 증진하기 위해 영업전략을 수립한다. 일일, 월간, 연간 매출을 분석하며 직원의 근무 스케줄을 조정하고 업무를 총괄 지휘한다. 서비스교육과 위생교육을 하고 음식점의 홀 및 주방, 화장실 등의 청결 상태를 점검한다. 또한, 고객과 문제가 생겼을 때 이를 해결하고, 고객의 불편 사항을 파악하여 개선안을 마련한다.

영양사

한국표준직업분류에는 보건·사회복지 및 종교 관련직 중 영양사로 분류되어 영양 판정, 영양소 섭취 조사, 영양 교육 및 상담, 영양 지원 등 영양 치료를 제공하고, 효율적이고 경제적인 급식 서비스를 제공하기 위해 영양, 식단, 위생, 구매, 생산, 원가 등에 대한 급식 경영 업무를 담당하며, 산업체에서 급식 관리 업무 외에 질환별 영양 관리, 영양 교육 및 상담 등 영양서비스를 관리하는 업무를 수행한다. 영양사와 영양교사로 분류하고 있으며, 그 밖에 임상영양사 등 전문영양사가 있다.

식생활지도사

식생활지도사는 바쁘게 살아가는 현대인의 건강을 위해 가정의 역할, 사회구조, 식생활 소비환경의 변화 등을 종합적으로 고려하여 식생활을 개선할 수 있도록 도와준다. 스트레스 등 여러 이유로 자신의 건강을 챙기지 못하는 사람들에게 개인적인 특성에 맞는 식습관을 제공함으로써 국민의 삶의 질 향상에 이바지한다. 가정과 학교에서 바람직한 식생활 지식을 습득하고 올바른 식생활 습관을 형성할 수 있도록 지도하며, 학교급식 지도를 통해 건강개선과 성장 발달을 위한 식생활 교육을 담당하기도 한다.

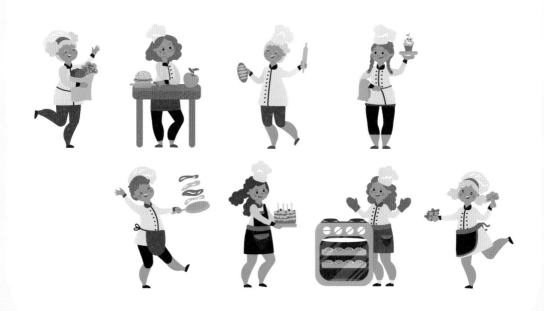

푸드스타일리스트 관련 도서와 영화

관련 도서

자연을 그대로 말린 음식으로 건강 요리하기 (유한나, 조애경 저/ 미래라이프)

두 전문가가 소개하는 말린 음식의 효능과 요리법

음식을 말려서 먹는다는 것이 요즘 사람들에게는 생소하게 느껴질 수 있다. 하지만 잘 생각해보면 곶감을 비롯해 우거지, 시래기, 무말랭이, 인삼, 버섯, 호박 등 다양한 말린 음식을 활용한 요리를 쉽게 떠올릴 수 있다. 음식을 말리는 일은 선조 때부터 전해 내려온 역사 깊은 음식 활용법이다. 무엇보다 음식을 말리면 수분이 빠지기 때문에 부피는 줄어들고 무게가 가벼워져 보관하기에 편리하다. 또한, 보관 기간이 길어져서 언제든지 필요한 식재료를 활용해 요리할 수 있다는 장점이 있다. 그러나 도시에서 살면서 자연 건조로 음식을 말린다는 것은 쉬운 일이 아니다. 장소도 장소이지만, 무엇보다 공기가 깨끗하지 않아서이다. 이에 푸드스타일리스트 유한나는 식품 건조기를 활용해 깨끗하고 편리하게 음식을 말리는 방법을 소개한다. 식품 건조기를 사용하면 식재료를 위생적으로 짧은 시간 안에 건조할 수 있고, 건조 상태를 원하는 만큼 조절할 수 있다. 그리고 우리 주변의 식재료 대부분을 건조하여 보관할 수 있다.

《자연을 그대로, 말린 식품으로 건강 요리하기》에서는 식품 건조기를 활용해 식재료를 건조하는 방법부터 건조된 식재료를 활용해 밥, 국, 찌개부터 무침, 볶음 조림 그리고 손님 초대 요리와 간식까지 다양하게 활용할 수 있는 레시피를 소개했다. 말린 음식은 향토적이라는 인식을 깨고 스타일리시한 일품요리를 선보이는 동시에 전문의를 통해 말린 음식의 효능에 대해 정확히 알아볼 수 있다

제이킴의 푸드스타일링 (제이킴 저/ 지식인)

음식이 단순히 맛을 통해 미각만을 충족시키는 시대를 지나 시각적인 연출을 통해 미를 표현하는 예술의 한 분야로 여겨지는 시대이다. 이렇게 형성된 새로운 트렌드에 따라 푸드스타일리스트라는 분야에 관한 관심이 현재 대두되기 시작했으나, 실무를 바탕으로 한 전문 서적이 매우 부족한 것이 현실이다. 저자는 현직 푸드스타일리스트로서 쌓아온 풍부한 현장 경험을 토대로 한 실무 업무들을 생생하게 보여준다.

푸드스타일리스트 할머니가 만든 건 다 맛있어 (강홍준 저/ 알에이치코리아)

푸드스타일리스트 할머니는 손자에게 무엇을 먹일까?

우리나라에 푸드 스타일링이 생소했던 40여 년 전, 처음으로 국내에 푸드스타일리스트라는 직업을 알린 제1호 푸드스타일리스트 강홍준은 지금까지 잡지, 방송, 광고 등을 통해 음식을 더욱 맛있게, 아름답게 만들어왔다. 세 손자의 할머니가 된 지금, 맛있는 손맛과 스타일링 센스를 살려 손자에게 맛있고 멋있는 밥상을 선물하고 있다. 저자의 영양 만점 밥상 덕분인지 세 손자는 건강하게 자라고 있으며 편식이나 밥투정하지 않고 할머니가 만들어주는 음식은 무엇이든 잘 먹는다.

아이들의 편식을 잡기 위해서는 먼저 입맛을 바르게 길들이고 아이들에게 흥미를 끌 수 있는 스타일링으로 밥에 관심을 두게 하는 것이 무엇보다 중요하다. 이 때문에 저자는 인스턴트 음식에 입맛이 길들지 않도록 직접 만든 양념장으로 요리하고 아이들의 눈길을 사로잡을 수 있는 예쁜 밥상을 차렸다. 투정을 부리던 아이들도 밥 한 공기를 뚝딱 비우고 이제는 엄마 밥보다 할머니가 차린 밥을 더욱 좋아하게 되었다. 푸드스타일리스트 할머니가 만든 건 다 맛있어를 통해 손자들의 입맛과 눈길을 사로잡은 저자만의 영양 만점 손맛과 스타일링 노하우를 모두 공개한다.

요리 5요소에 의한 아트 푸드 (최현석 저/ 낭만북스)

대한민국의 토종 '스타셰프' 최현석이 다시 한번 책을 냈다. 저자는 16년 차의 베테랑 셰프다. 아버지와 어머니, 형까지 가족 모두가 요리사인 집안에서 가장 늦게 요리를 시작했지만 남다른 창의력과 도전정신으로 명실상부한 대한민국의 최고 셰프 중 한 명으로 평가받고 있다. 저자가 직접 고안한 레시피는 800가지가 넘는다. 이탈리안과 코리안, 프렌치 컨템퍼러리와 모던 유러피안 퀴진을 자유롭게 넘나드는 그의 요리 스타일은 유학 경험이 전혀 없는 셰프 라고는 믿을 수 없을 정도로 기발하다. 아직도 양식보다는 한식을 더 좋아한다는 셰프의 말에서 '한식의 세계화'에 대한 해답을 찾아보기로 했다. 또, 이번 책은 대한민국의 좋은 식자재와 한식의 활용 등을 알리기 위해 영문번역본을 동시에 편집했다. 외국인을 위한 국내 선물용으로 손색이 없다. 그리고 광고사진을 전문으로 찍는 사진가 전성곤 실장의 압도적인 비주얼로 '볼 맛 나는' 요리책을 만들어냈다. 완성도가 높은 도서인 만큼 해당 도서를 구어만드 요리책 경연대회 등에도 출품할 예정이다.

요리는 화학이다 (Arthur Le Caisne 저/ 도림북스)

요리를 잘할 수 있는 비결이 궁금하세요?

〈요리는 화학이다〉는 요리를 잘해보고 싶으나 생각처럼 되지 않아 속상해하는 사람, 요리를 좀 하지만 가끔 엉뚱하게 실패한 요리를 보고 순간 좌절감을 맛봐야 했던 사람 등의 의문을 해결해줄 수 있는 책이다.

냉장고를 정리하는 방법, 필수 재료와 도구들, 식품 안 수분의 중요성, 어떤 소금과 후추를 사용해야 하는지, 마이야르 반응, 요리하기 위해 알아야 할 요령들 등에 대해 자세히 설명한다. 또 고기, 생선, 채소, 달걀 등의 요리에 확실하게 성공하기 위한 비결을 과학적이지만 간단하게 레시피와 그림을 통해 요리하면서 더 이상의 실패는 없게 친절하게 설명한다.

크리에이터의 즐겨찾기 (지콜론북 편집부 저/ 지콜론북)

창의적인 크리에이터 23인이 영감을 얻는 세 가지 방법

참신한 아이디어를 번뜩이며 세상을 놀라게 하는 크리에이터들은 도대체 어떻게 영감을 얻는 것일까?『크리에이터의 즐겨찾기』는 세계 여러 곳에서 활동하는 크리에이터들의 북마크와 온라인 환경, 크리에이티브 프로세스의 상관관계에 대한 그들의 시각을 담은 결과물이다. 때로는 보물 같고, 때로는 족쇄 같기도 한 무형의 공간을 터놓으며, 그들의 고유하고 사적인 문화와 영감을 공유할 수 있는 책이기도 하다. 우리가 즐겨 입는 옷과 신는 신발, 선호하는 색깔이나 입버릇처럼 하는 말과 같이 웹사이트의 북마크는 그 사람의 아이덴티티를 드러내 주는 하나의 '단서'이다.『크리에이터의 즐겨찾기』는 세계 여러 곳에서 활동하는 크리에이터들의 북마크와, 온라인 환경, 그리고 크리에이티브 프로세스의 상관관계에 대한 그들의 시각을 담은 결과물이다.

크리에이터들이 영감을 얻는 방법은 크게 세 가지가 있다. 먼저 1부에서는 '최적의 타이밍'이라는 주제로, 일상의 여러 가지 영역에서 영감이 오는 순간을 기다리고 있다가 기적 같은 타이밍으로 이를 획득하여 작업을 풀어나가는 이들을 담았다. 이어지는 2부에서는 일단 과제가 주어지면, 기발한 착상이나 자극 속으로 그 자신이 먼저 걸어가는 적극적인 크리에이터들이 등장하고, 마지막 3부에서는 창작 바깥의 풍경에 눈을 돌리는 창작가들을 담았다. 문득 어느 날엔가 영감이 바닥났다는 자괴감이 들 때, 혹은 심심하고 무료한 때에 다시금 생각나고 들춰 보게 되는 바로 그런 책이다.

푸드 코디네이트 개론 (유한나, 김효연, 김진숙 저/ 백산출판사)

『푸드 코디네이트 개론』은 테이블 코디네이트와 푸드스타일링의 기본서 개념이 되는 교재이다. 색채, 푸드스타일링, 테이블 코디네이트, 테이블 매너, 파티 플래닝, 플라워 디자인, 사진 연출 등 다양한 분야의 푸드 코디네이션과 관련된 이론과 구체적인 실무 내용을 담고 있다.

좋은 디자인이란 무엇인가 (윤여경 저/ 스테파노 반델리)

많은 사람이 디자인의 파급 효과를 인지하고 있고 이미 그 역사만 해도 100년이 넘었지만, 아직도 디자인에 대해 이렇다 할 학문적 성과는 거의 없다. 명확한 학문적 성과가 존재할 것이라고 막연히 믿고 있을 뿐이다. 저자는 이 책을 통해 디자인이란 과연 무엇인지, 그 넓은 범위를 어떻게 규정할 것인지 근본적인 질문을 던지고 그 해답을 찾고 있다. "디자인이란 무엇인가" 라는 물음에 대해 접근하는 과정에서, '인간'과 '아름다움' 그리고 '디자인 존재와 목적'이 제시된다. 그리고 이 질문을 따라가다 보면 좋은 디자인이 무엇인지 파악할 수 있을 것이며, 그 기준 또한 자연스럽게 정리될 것이다.

셰프의 그릇 (김광선 저/ 모요사)

눈으로 보는 음식의 즐거움

현재 세계 미식의 흐름은 '무엇을 담느냐'에서 '어디에 담느냐'로 변화하고 있다. 이 책은 이런 현대 미식의 흐름을 충실히 좇아가며 도쿄에서 시카고로 다시 서울로, 발로 뛰어 찾아낸 첨단 미식의 현장을 역동적으로 소개한다. 음식을 담아낸 그릇에 반해 그릇의 뒷면을 기어이 뒤집어 이름을 확인해본 경험이 있는 이라면, 놋그릇에 담은 비빔밥과 도자기 그릇에 담은 비빔밥에서 맛의 차이를 경험해본 이라면, 셰프의 설명을 들어가며 도쿄의 미슐랭 스타급 레스토랑에서 코스요리를 먹는 간접 체험을 해보고 싶은 이라면 이 책은 진정 충만한 즐거움을 선사할 것이다.

미슐랭 스타를 받아 최근 급부상하는 인기 레스토랑에서부터 쓰키지 시장의 오래된 작은 다방까지 돌아보며 일본 전통의 맛과 세계 첨단의 요리를 두루 맛보며 그릇과 음식의 상관관계를 파고들어 간다. 이에 따라 그릇의 중요성을 강조하고 우리나라 요리의 진가를 제대로 알릴 방법은 무엇일까 고민해본다. 또한, 페이지마다 실린 음식의 상세 컷들도 눈으로 음식을 먹는 기쁨을 선사한다.

김매순의 솜씨와 멋 (김매순 저/ 대원사)

전의 여왕이 공개하는 30년 요리 노하우

이 책은 30년 넘게 한국전통요리인 폐백, 이바지 음식을 연구한 김매순 선생의 요리 노하우를 공개한 책이다. 한국 요리 중 '전'에 있어서는 국내 최고라는 평가받으며 '전의 여왕'이라는 호칭이 붙을 만큼 전통 요리에 있어서 정상에 있는 저자가 그동안 연구한 모든 요리비법을 공개한다. '전'에서부터 일반상차림, 손님 초대상, 독특한 별식, 그리고 저자만이 지닌 제주도 토속 음식에 이르기까지 다양한 요리가 저자의 손을 거쳐 깊은 맛으로 우러난다.

미녀들의 식탁 (유한나 저/ 위즈덤하우스)

아름다운 그녀들의 시크릿 푸드를 만나다!

음식으로 삶을 아름답게 가꾼 여성들의 이야기 『미녀들의 식탁』

푸드스타일리스트 유한나가 과거부터 현재까지 아름다운 여성들과 그녀들의 연인이 즐겨온 음식들을 모았다. 당대 최고의 미인으로 꼽히는 역사적인 인물들은 물론, 현재 주목받는 세계적인 셀러브리티들의 식생활을 들여다보고 그들의 건강식 레시피를 소개한다.

절세미녀 클레오파트라, 조선 최고의 요부 장희빈, 맑은 피부의 고현정, 탄탄한 몸매를 가진 앤젤리나 졸리 등에 대한 흥미로운 에피소드를 들려주고 그들이 즐겨 먹은 음식의 재료를 현대인들의 입맛에 맞는 레시피로 재구성했다. 아름다움은 꼭 타고나는 것이 아니라 끊임없이 자신을 가꾸고 사랑하는 사람만이 가질 수 있는 것이며, 그 아름다움을 지키는 데 '음식'이 큰 영향을 미친다는 것을 알려준다.

푸드 스타일링 (유한나, 김정은, 김진숙, 김인화 저/ 백산출판사)

『푸드 스타일링』 이 책은 저자들의 실무 경험과 푸드 스타일리스트에게 필요한 기초적인 이론을 구체적인 현장 작업의 스킬, 촬영 테크닉, 음식과 조형, 색채, 포트폴리오 등을 통하여 상세히 풀어냈다.

관련 영화

카모메 식당 (2007년/ 102분)

　헬싱키의 길모퉁이에 새로 생긴 카모메 식당. 이곳은 야무진 일본인 여성 사치에(고바야시 사토미)가 경영하는 조그만 일식당이다. 주먹밥을 대표 메뉴로 내놓고 손님을 기다리지만 한 달째 파리 한 마리 날아들지 않는다. 그래도 꿋꿋이 매일 아침 음식 준비를 하는 그녀에게 언제쯤 손님이 찾아올까?

　일본만화 매니아인 토미가 첫 손님으로 찾아와 대뜸 '독수리 오형제'의 주제가를 묻는가 하면, 눈을 감고 세계지도를 손가락으로 찍은 곳이 핀란드여서 이곳까지 왔다는 미도리(가타기리 하이리)가 나타나는 등 하나둘씩 늘어가는 손님들로 카모메 식당은 활기를 더해간다.

　마음으로 음식을 만드는 사치에와 그런 그녀 곁으로 다가온 미도리와 마사코. 작고 소박한 식당을 찾는 많은 사람의 사연. 음식과 이야기가 만나 서로에게 위로를 전한다. 특별한 이야기가 있는 것도 아닌 서로 다른 사람들이 만들어내는 울림이 주는 오기가미 나오코 감독의 영화 〈카모메 식당〉. 커피, 시나몬 롤, 오니기리, 연어구이 그리고 당신의 이야기. 맛깔스러운 식당으로 당신을 초대한다. 오랜 시간이 지났지만, 한국 관객들에게 여전히 사랑받는 아름다운 영화다.

스시 장인: 지로의 꿈 (2012년/ 81분)

　85세 스시 장인 지로 할아버지의 단 하나의 꿈은 '완벽한 스시 만들기'이다!

　도쿄 번화가의 중심인 긴자의 오피스촌 지하에 있는 스시 레스토랑 "스키야바시 지로". 이곳에서는 오늘도 스시 장인 오노 지로가 피곤함도 잊은 채 완벽한 스시를 만들기 위해 고군분투하고 있다. 비록 단 10명의 손님만이 앉을 수 있는 작고 소박한 공간이지만 이곳은 세계적인 레스토랑 평가서 미슐랭가이드가 인정한 최고등급 레스토랑이다. 그리고 오노 지로는 미슐랭가이드 역사상 최고령 3스타 셰프의 기록이 있다. 평생을 그래왔던 것처럼 인생의 마지막 날까지 오늘보다 내일 더 나은 스시를 만드는 것이 바로 지로 할아버지의 꿈이다.

엄마의 공책 (2018년/ 103분)

　30년간 반찬가게를 한 애란(이주실)과 시간강사를 전전하는 규현(이종혁)은 서로에게 쌀쌀맞은 모자다. 그래도 규현은 해장에 최고인 동치미 국수, 아플 때도 벌떡 일어날 수 있게 해주는 벌떡죽, 그리고 딸 소율이 가장 좋아하는 주먹밥까지 엄마 손맛만은 늘 생각난다. 그런데 어느 날부터인가 애란이 자꾸만 정신을 놓고 아들이 죽었다는 이상한 소리를 한다. 증세가 심해지면서 반찬가게마저 정리하려 할 때, 규현은 애란이 음식을 만들 때마다 삐뚤빼뚤한 글씨로 열심히 레시피를 적어놓은 공책을 발견하게 되는데...

　영화 〈엄마의 공책〉은 30년 넘게 반찬가게를 운영한 엄마의 사연이 담긴 비법 공책을 발견한 아들이 유독 자신에게만 까칠할 수밖에 없었던 엄마 인생에 숨겨진 비밀을 알게 되는 이야기를 그린 전 세대 공감 드라마이다. 모든 반찬에는 그 집만의 사연이 있듯 가장 각별한 모자 사이, 일상에서 볼 수 있는 내 가족과 이웃의 이야기, 엄마의 손맛이 담긴 음식들로 가득한 반찬가게, 세상에서 제일 맛있는 집밥 등 전 세대가 공감할 수 있는 이야기로 관객들을 만난다.

더 셰프 (2015년/ 101분)

　미슐랭 2스타라는 명예와 부를 거머쥔 프랑스 최고의 셰프 '아담 존스'(브래들리 쿠퍼). 모든 것이 완벽해야만 하는 강박증세에 시달리던 그는 괴팍한 성격 탓에 일자리를 잃게 되고 기나긴 슬럼프에 빠지게 된다. 하지만 이내 자신의 모든 것을 걸고 마지막 미슐랭 3스타에 도전하기로 결심한 '아담'은 각 분야 최고의 셰프들을 모으려는 불가능을 실행에 옮기기 위해 런던으로 떠난다. 절대 미각의 소스 전문가 '스위니'(시에나 밀러)와 상위 1%를 매혹한 수셰프 '미쉘'(오마 사이), 화려한 테크닉을 자랑하는 파티시에 '맥스'(리카르도 스카마르치오)를 포함하여 전폭적인 지원을 아끼지 않는 레스토랑 오너 '토니'(다니엘 브륄)까지 모두 '아담'의 실력만을 믿고 그의 제안을 받아들인다. 그러나 주방에 감도는 뜨거운 열기와 압박감은 '최강의 셰프 군단'과 완벽을 쫓는 '아담' 사이의 경쟁심을 극으로 치닫게 만드는데...

남극의 셰프 (2009년/ 125분)

해발 3,810m, 평균 기온 -54도의 극한지인 남극 돔 후지 기지. 귀여운 펭귄도 늠름한 바다표범도 심지어 바이러스조차 생존할 수 없는 이곳에서 8명의 남극관측 대원들은 1년 반 동안 함께 생활해야 한다. 기상학자 카네다, 빙하학자 모토야마, 빙하팀원 키와무라, 대기학자 히라바야시, 통신담당 니시하라, 의료담당 후쿠다 그리고 니시무라는 매일매일 대원들에게 맛있는 음식을 선사하는 조리 담당이다. 평범한 일본 가정식에서부터 때로는 호화로운 만찬까지 언제나 대원들을 위해 정성을 다해 요리하는 남극의 쉐프 니시무라는 전 대원이 함께 모인 맛있는 식사 시간에 그들의 얼굴에 번지는 미소를 볼 때가 가장 기쁘다. 대원들 역시 니시무라의 음식을 먹는 것이 유일한 낙. 하지만 무려 14,000km나 떨어진 일본에 있는 보고 싶어도 볼 수 없는 사랑하는 아내와 딸 그리고 아들에 대한 그리움으로 남극 기러기 아빠 생활은 힘들기만 한데...

심야식당 (2015년/ 120분)

마스터와 사연 있는 손님들이 맛으로 엮어가는 늦은 밤, 우리 이야기

도쿄의 번화가 뒷골목, 조용히 자리 잡은 밥집이 있다. 모두가 귀가할 무렵 문을 여는 '심야식당'. 영업시간은 자정부터 아침 7시까지 주인장이 가능한 요리는 모두 해주는 이곳 마스터(코바야시 카오루)는 손님들의 허기와 마음을 달래줄 음식을 만든다. 그리고 그곳을 찾는 단골손님들의 이야기가 시작된다.

[심야식당]은 과거를 알 수 없는 주인 '마스터'가 운영하는 작은 술집을 배경으로 각양각색의 사람들 이야기를 담고 있다. 자정부터 아침 7시까지만 운영하는 이곳은 일명 '심야식당'으로 불리며 일을 마친 샐러리맨, 스트리퍼, 깡패, 게이 등 기존에 볼 수 없었던 주인공들이 등장, 만화계에 센세이션을 일으켰다. 아베 야로 작가는 "[심야식당]에 나오는 사람들은 보통 만화에서 주인공이 될 수 없는 사람들이다. 하지만 오히려 주인공이 아닌 삶을 살아가기에 더욱 특별하다"라며 작품의 가치를 설명했다. 각각의 이야기마다 '마스터'가 만든 음식을 중심으로 꿈과 사랑의 기쁨과 좌절을 맛볼 수 있는 원작의 매력은 모든 연령층을 매료시키며 다양한 문화로 표현되고 있다.

리틀 포레스트 (2018년/ 103분)

　영화 〈리틀 포레스트〉는 시험, 연애, 취직 등 매일 반복되는 일상생활에 지친 주인공 '혜원'이 고향 집에 돌아와 사계절을 보내면서 성장해 나가는 이야기다. '혜원'은 그곳에서 스스로 키운 작물들로 직접 제철 음식을 만들어 먹고, 오랜 친구인 '재하', '은숙'과 정서적으로 교류하는 과정을 통해 자신만의 삶의 방식을 찾아간다. 〈리틀 포레스트〉에서 임순례 감독은 이전 연출작들보다 사람 사이의 관계에서 휴식과 위로를 찾을 수 있다는 주제를 더욱 견고히 한다. 영화 속 주인공들은 이십대를 지나고 있는 청춘이지만, 그들이 전하고자 하는 메시지는 세대를 불문하고 지금 이 시대를 살아가고 있는 우리 모두 공감할 수 있는 이야기다. 임순례 감독은 '혜원'을 비롯한 '재하', '은숙', 그리고 '엄마' 등의 등장인물들을 통해 다양한 삶의 방식을 조명하는 동시에, '어떻게 살아도 괜찮다'라는 따스한 위로를 건넨다. 2018년 봄, 〈리틀 포레스트〉가 관객들에게 휴식 같은 작품이 되길 바란다는 임순례 감독이 선사하는 이야기는 지금을 살아가는 우리 모두에게 삶의 의미를 한 번쯤 되돌아보고, 자신만의 '작은 숲'을 찾을 수 있는 계기를 제공할 것이다.

아메리칸 셰프 (2015년 114분)

　미국의 유명 셰프들 중 한 명인 칼 캐스퍼가 인터넷 요리 평론가와의 갈등이 불씨가 되어 그동안 쌓아 온 명성을 잃고, 이혼한 아내의 전남편으로부터 산 구형 푸드트럭을 통해 재기를 시도한다는 내용이다. 영화에 갈등 요소가 존재하지 않는 것은 아니지만, 영화는 주인공과 아들의 여행을 통한 소통과 관계 개선, 그리고 그들의 손에서 만들어지는 각종 요리에 초점을 집중한다.

　일류 레스토랑의 셰프 칼 캐스퍼는 레스토랑 오너에게 메뉴 결정권을 뺏긴 후 유명한 음식 평론가의 혹평받자 홧김에 트위터로 욕설을 보낸다. 이들의 썰전은 온라인 핫이슈로 등극하고 칼은 레스토랑을 그만두기에 이른다. 아무것도 남지 않은 그는 쿠바 샌드위치 푸드트럭에 도전, 그동안 소원했던 아들과 미국 전역을 일주하던 중 문제의 평론가가 푸드트럭에 다시 찾아오는데...

　과연 칼은 셰프로서의 명예를 되찾을 수 있을까?

엘리제궁의 요리사 (2015년/ 90분)

프랑스의 작은 시골에서 송로버섯 농장을 운영하는 라보리. 우연한 기회에 프랑스 대통령의 개인 셰프를 제의받고 대통령 관저인 엘리제궁에 입성하게 된다. 격식을 차린 정통요리 위주였던 엘리제궁에서 대통령이 진짜로 원하는 음식은 프랑스의 따뜻한 홈쿠킹이라는 것을 알게 된다. 그녀가 대통령의 입맛을 사로잡을수록 수십 년간 엘리제궁의 음식을 전담했던 주방장의 원성은 높아만 지고, 주변의 불편한 시선으로 인해 라보리는 대통령 개인 셰프 자리에 회의를 느끼게 되는데...

〈엘리제궁의 요리사〉는 화려한 정통요리가 펼쳐지는 파리 엘리제궁에서 따뜻한 홈쿠킹으로 대통령의 입맛을 사로잡은 유일한 여성 셰프의 실화를 담은 쿠킹무비이다. 보기만 해도 행복해지는 다양한 홈쿠킹과 세계 일류를 자랑하는 프랑스 전통요리의 향연으로 더욱 이목을 집중시키고 있는 〈엘리제궁의 요리사〉는 프랑스 대통령 프랑수아 미테랑의 식탁을 책임진 파리 엘리제궁의 유일한 여성 셰프 라보리의 실화를 담고 있어 더욱 관심을 불러일으키고 있다. 라보리 셰프는 1988년부터 1990년까지 프랑스 미테랑 대통령의 개인 셰프였던 다니엘레 델푀를 모델로 한 인물로 엘리제궁 주방의 혁명적인 존재로 기억되며 많은 화제를 남겼다.